매 일
웹 툰
로맨스

매일 웹툰 로맨스

초판 1쇄 발행 2022년 10월 01일

글·그림	케이일러스트(김지연, 김유은, 신현지)
표지 컬러	전하은
발행인	조상현
마케팅	조정빈
편집인	김유진
디자인	나디하 스튜디오

펴낸곳	더디퍼런스
등록번호	제2018-000177호
주소	경기도 고양시 덕양구 큰골길 33-170
문의	02-712-7927
팩스	02-6974-1237
이메일	thedibooks@naver.com
홈페이지	www.thedifference.co.kr

ISBN 979-11-61253-69-5 13650

| 더스 | 더디 | 더디퍼런스 | 마이북

Daily Webtoon

Series Romance

글·그림 케이일러스트
(김지연, 김유은, 신현지)

매일
웹툰
로맨스

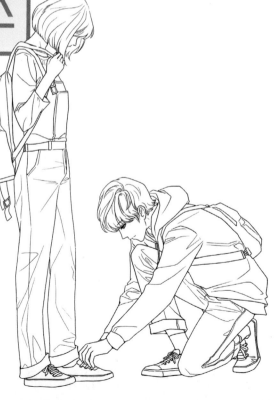

차례

1장 사랑의 감정을 그리다

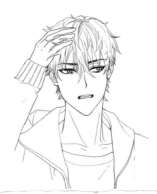

2장 둘의 로맨스를 그리다

☁ 웹툰(webtoon) 공부하기 ✍☁

1. 웹툰이란 무엇일까?

웹툰은 인터넷을 뜻하는 '웹(web)'과 만화를 뜻하는 '카툰(cartoon)'의 합성어로, 각종 멀티미디어 효과를 동원해 제작된 인터넷 만화를 말합니다. 웹툰은 PC와 모바일에 최적화되어 있으며, 한 컷씩 보는 형태이므로 시각적으로 집중도가 높습니다. 특히 모바일 화면의 경우 면적의 한계로 스크롤바를 아래로 내리면서 보기 때문에 자연히 세로로 긴 형태를 띠게 되었고, 이 같은 구조 덕분에 과거 종이책 만화와 달리 다양한 연출이 가능해졌습니다.

이러한 매체의 특징으로 인스타툰이나 일상툰처럼 한 컷씩 연출하는 웹툰도 있고, 애니메이션 콘티를 짜듯이 컷과 컷 사이를 잘 나눠서 연출과 시간의 흐름을 효과적으로 보여주는 웹툰도 있습니다. 액션 웹툰의 경우, 세로 스크롤이 긴장감을 극대화 시키는 데 더 큰 역할을 합니다.

웹툰은 최신 트렌드를 빠르게 반영합니다. 그로 인해 마니아들이 늘고, 로맨스, 스릴러, 코믹 등 장르가 다양해져 독자들에게 더욱 친근하고 폭넓게 다가가고 있습니다. 과거 출판 만화는 많은 제작비와 원고 완성도 등의 이유로 신인 작가가 활동하기 어려운 구조였지만, 이제 웹툰은 누구나 쉽게 자기 작품을 공개하고 연재할 수 있어 작가로 데뷔하는 진입 장벽이 많이 낮아졌습니다.

혹시 《졸라맨》, 《대학 일기》, 《하루 세 컷》 등의 만화를 본 적이 있나요? 내용이 무겁지 않고 개성 있으면서, 공감할 수 있는 이야기와 따뜻한 그림으로 독자층이 두터운 웹툰입니다. 이렇듯 단순한 그림도 독자들과 소통할 수 있다면 인기를 얻고 작가로도 데뷔할 수 있습니다. 인기 있는 웹툰은 OSMU(One-source Multi-use)화 되어 영화나 드라마 등으로 만들어져 더 다양한 형태로 서비스되기도 합니다. 《신과 함께》, 《스위트홈》, 《이태원 클라쓰》, 《김비서가 왜 그럴까》 등을 예로 들 수 있어요.

이렇게 웹툰은 작가와 독자 모두가 폭발적으로 늘고 있고, 21세기 문화의 주류로 자리매김하고 있습니다.

2. 웹툰 그릴 때 가장 중요한 3가지

1) [기획] 무엇을 그릴까?

웹툰을 처음 그리는 것이라면 흰 종이 앞에서 많이 당황스럽습니다. 그것은 그림 작가들도 마찬가지입니다. 그럴 때는 주변을 둘러보는 것도 도움이 됩니다. 우리 주변에는 다양한 그림 소재들이 있으니까요.

처음부터 이야기를 만들려고 하지 말고 그림 그리기부터 시작해보세요. 잡지나 핸드폰에 나와 있는 멋진 연예인을 그리거나, 주변에 있는 물건을 그려도 좋습니다. 그림 그리기를 가볍게 재미로 생각하고 습관처럼 꾸준히 그리면서 자기 손에 익히는 것이 중요합니다.

이렇게 그림을 그리다 보면 자연스레 이야기도 만들 수 있습니다. 예를 들어, 여기에 버려진 몽당연필이 있다고 생각해보세요. 누군가가 연필을 좋아해서 몽땅해질 정도로 사용했을 테지요? 바로 이 몽당연필에 이야기를 입혀주는 것입니다. 몽당연필은 힘든 여정을 이겨내고 주인을 찾아갈 수도 있고, 마법을 지니게 될 수도 있습니다.

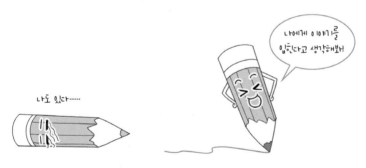

소소하더라도 주변에 있는 모든 것을 주인공으로 삼아 이야기를 만든다고 생각해보세요. 그들에게 캐릭터와 이야기를 부여하는 것이 웹툰을 만드는 첫걸음입니다. 그럴 만한 이야기, 공감되는 이야기 만들기에 여러분의 시간과 땀을 투자해보기 바랍니다.

2) [연출] 컷을 분할하는 방법

같은 이야기도 누가 하느냐에 따라 재미가 달라집니다. 애니메이션, 영화, 드라마의 전체 스토리와 주요 장면, 등장인물의 감정을 독자들에게 잘 전달하고 상황을 잘 설명하는 것이 매우 중요한데, 이것을 보여주는 것이 '연출'입니다. 컷을 분할하는 것이 바로 '연출'이에요. '어떤 상황을 어떻게 보여줄 것인가?'라고 생각하면 좀 더 쉽게 이해할 수 있습니다.

영화나 드라마처럼 동영상을 사용하는 매체는 배우가 연기를 통해 캐릭터를 보여줍니다. 그런데 만화는 정지된 그림을 사용하는 매체이므로 영화나 드라마와 달리 감정과 상황을 독자들에게 전달하는 것이 매우 제한적입니다. 따라서 만화에서는 작가가 의도한 등장인물의 감정과 상황이 캐릭터의 심리 상태, 상황과 분위기를 나타내는 배경 등의 다양한 방법으로 독자들에게 전달됩니다.

컷은 장면과 장면을 나누는 것이고, 독자들은 작가가 의도한 대로 또는 자기만의 해석으로 그 장면 사이를 상상하며 이야기를 연결해 나갑니다. 컷은 일반적으로 사각, 사선, 또는 없는 경우도 있습니다. 각각의 컷 분할과 연출에 따라 분위기를 고조시켜 긴장감을 주거나, 클로즈업 등으로 내용의 중요성을 부각시켜 줍니다. 또한 롱 숏(long shot) 등으로 작게 표현하여 전반적인 풍경과 배경을 보여줌으로써 주인공이 처한 상황과 위치를 나타내기도 하며, 익스트림 클로즈업 숏(extreme close up shot)으로 주인공의 심리 상태를 극단적으로 보여주기도 합니다.

3) [캐릭터와 배경] 작품 속 인물과 공간은 어떻게 만들까?

캐릭터는 이야기를 끌고 가는 인물로, 이야기 속에서 매우 중요한 역할을 합니다. 처음 그림을 그릴 때는 캐릭터를 그리면서 '이 캐릭터는 어떤 이야기에 어울리겠구나.' 하고 생각합니다. 그런데 웹툰 작가들은 보통 이야기가 나온 상태에서 그 이야기에 어울리는 캐릭터를 만들기 시작합니다.

주인공은 영웅이기도 하고 로맨스 판타지에서는 공주, 또는 우리 주변에서 볼 수 있는 친구이기도 합니다. 그러므로 주변 친구들의 모습과 성격을 잘 관찰하면 멋진 캐릭터를 만드는 데 많은 도움이 됩니다.

배경은 캐릭터가 활동하는 공간이며, 현장감과 사실감을 주어 이야기에 좀 더 몰입할 수 있도록 도움을 줍니다. 그러므로 배경에 대한 자료 조사와 공부는 매우 중

요합니다.

과거에는 손으로 그리거나 사진을 찍어서 사용했지만 요즘은 스케치업 프로그램을 활용하여 배경을 표현합니다. 어떤 방법으로 배경을 표현하든 상관없습니다. 단, 인물과 어울리는 배경과 배경의 기본인 '소실점'에 관한 공부는 꼭 하기 바랍니다.

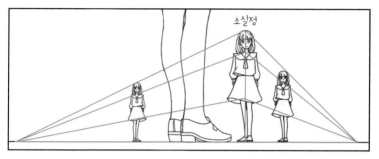

같은 그림이라도 크기에 따라 위치가 달라 보입니다. 이러한 위치의 차이가 공간을 만들어냅니다.

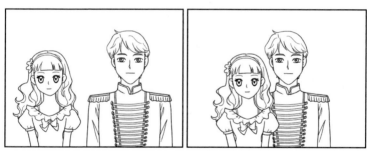

등장인물의 위치에 따라 그들의 관계가 정해집니다.

☁ 로맨스(romance) 공부하기 ☁

1. 로맨스 웹툰이란?

로맨스는 '가상의 로맨스'와 '사회적 성공'이라는 두 가지를 경험해 대리 만족을 느끼도록 하는 장르입니다. 일상적인 대중 로맨스도 있지만, 뱀파이어, 초능력, 저 승사자, 미래에서 온 캐릭터들이 나오는 등 주제의 폭이 넓은 장르입니다.《별에서 온 그대》처럼 판타지적 상상력이 더해지는 경우도 있습니다.

기존의 로맨스 서사는 이성애적 사랑을 다루면서, 때로는 가부장적인 세태와 남 성의 욕망을 그대로 답습했습니다. 하지만 독자의 욕망은 한 가지가 아니기 때문 에 시대가 바뀌면서 로맨스를 향한 변화의 목소리가 나오기 시작했습니다. 그 결과 《유미의 세포들》,《김 비서가 왜 그럴까》처럼 주체적으로 사랑을 쟁취하는 여성 서 사가 등장하기 시작했지요.

로맨스는 '현대'를 배경으로 하고 있으므로 현실성을 유지하면서 작품의 몰입도 를 방해하지 않는 선에서만 여성의 욕망을 한정하는 경향이 있습니다. 반면 로맨스 판타지는 현실과 동떨어진 새로운 배경을 설정함으로써, 기존 로맨스에서는 다 담 지 못한 다양한 욕망을 표현합니다.

이처럼 로맨스는 현실에서는 경험할 수 없는 것을 대리 만족하도록 해줍니다. 여 러분이 생각하는 로맨스는 어떤 특징이 있나요? 자기만의 로맨스 장르를 만드는 것도 인기 있는 웹툰 작가가 되는 좋은 방법입니다.

2. 로맨스 웹툰 그릴 때 가장 중요한 것

1) [스토리] 어떤 서사가 인기 있을까?

독자는 자신의 정체성과 취향에 따라 로맨스 장르를 선택하고 구독합니다. 개인 의 정체성을 나타내기도 하며, 현실에서 만족하지 못하는 부분을 채우기 위한 수단

으로 로맨스 웹툰을 소비하지요. 그럼 어떤 로맨스 웹툰을 그려야 독자들에게 사랑받을 수 있을까요? 최근 인기 있는 로맨스 웹툰의 특징을 보면서 그 비밀을 찾아보도록 하겠습니다.

첫째, 남자 주인공들이 능력 있고 지배 서열의 최고점에 이른 알파남(인기 있는 남자)이라는 특징이 있습니다. 기존 로맨스 서사의 인물 특징이 로맨스 웹툰에도 그대로 드러나고 있습니다. 이야기가 자연스럽게 흘러가기 위해서는 남자 주인공의 사회적 위치와 여자 주인공과의 연결 고리가 매우 중요합니다.

둘째, 여자 주인공의 모험 서사가 인기가 있습니다. 자기 주체적이며, 남자 캐릭터에게 의존하기를 거부하는 독자들은 남성 우월주의적인 설정이 강한 로맨스 장르를 좋아하지 않습니다. 이런 독자들은 이야기 속 주인공이 사랑뿐만 아니라 사회적 성공도 이루기를 바랍니다. 성공한 여자 주인공을 보며 대리 만족을 느끼고 싶어 하니까요. 이러한 여성의 대리 욕망이 최근 인기 있는 로맨스 웹툰, 로맨스 판타지 웹툰에서 많이 드러나고 있습니다.

2) [캐릭터] 어떤 캐릭터가 사랑받을까?

로맨스 서사는 여자 주인공의 연애 이야기에 초점을 맞춥니다. 그들의 사랑을 방해하는 갈등이 존재하고 이를 해결해나가는 과정이며, 결과적으로 사랑을 이뤄냅니다. 그러므로 주인공에게 닥치는 시련은 피할 수 없는 요소이지요. 《들장미 소녀 캔디》의 주인공 '캔디'는 남성 캐릭터들 모두에게 사랑을 받지만 갈등과 시련이 끊이지 않습니다. 이렇듯 로맨스 웹툰은 사랑을 방해하는 장애물이 있고, 장애를 극복하고 사랑을 쟁취하고 나면 완결에 이를 수밖에 없는 구조입니다.

주인공이 다양한 시련을 겪으며 성장하고, 그 과정에서 새로운 능력을 손에 넣고자 하는 그 모험 일대기에 집중되기도 하는데요. 예를 들어, 전 세계적으로 마법 광풍을 일으킨 《해리포터》는 친척 집에서 구박받으며 살던 보잘것없는 주인공 '해리'가 다양한 사건과 시련을 겪으며 성장하고, 결국 자신의 능력으로 악을 물리치는 전형적인 모험 서사입니다. 최근엔 '먼치킨' 류로 불리는 서사도 유행하고 있습니다. 이 서사는 절대적인 힘을 가진 주인공이 아무 시련도 겪지 않고 적들을 쉽게 제압하여 독자에게 통쾌함을 선사하는 이야기 구조입니다.

· 요즘 인기 있는 로맨스 웹툰의 주인공들

① 신분이 높고 자유로운 주인공

시련과 역경을 극복하기보다는 신분이 높은 가문의 딸로 태어나는 경우가 많습니다. 그로 인해 사회적인 제약을 덜 받고 비교적 자유로운 캐릭터 설정이 가능합니다. 이야기 진행에 거침이 없으며 독자들에게 사이다처럼 시원하고 통쾌한 재미를 줍니다.

② 모험 서사 속 카리스마 주인공

로맨스 장르가 형성된 초기에는 신분이 높은 남성과 그보다 신분이 낮은 여성의 이야기가 많았는데, 최근에는 사회적 위치에 따른 모험 서사가 많이 등장하고 있습니다. 예컨대 가문이나 황실과 관련된 암투에 휘말려 끝내 권력을 잡고 적들을 몰아내는 서사를 들 수 있습니다. 여자 주인공은 완벽하며 카리스마 있는 인물로 묘사되며, 독자들은 이러한 걸크러시(Girl Crush) 같은 모습을 보면서 동경하고 대리만족도 느낍니다.

③ 자존감 높고 꿋꿋한 친구 같은 주인공

우리 주변에 있는 사람들처럼 평범하면서도 친구 삼고 싶은 스타일로, 성실하고 명랑하여 힘든 상황을 잘 이겨내는 캐릭터입니다. 이들은 유쾌하고 자존감도 높지요. 역경을 이겨내고 꿋꿋하게 살아가는 자랑스러운 친구 같은 주인공입니다. 하지만 이러한 스토리 구조는 주인공이 너무 완벽하면 매력이 없을 수 있으니 약간 허술한 부분을 넣어 인간미를 더해주는 것도 좋은 방법입니다.

3. 로맨스 명작 추천 TOP 10

	작품명	이 웹툰에서 무엇을 배워볼까?
1	치즈 인 더 트랩	이상적인 모습만 보여주는 로맨스와 달리, 현실적인 로맨스를 보여주는 작품입니다. 주인공의 감정선이 잘 표현되어 있습니다.
2	오늘부터 신령님	기승전결이 탄탄하고 스토리가 잘 짜여 있습니다. 회기물의 로맨스 만화인데도 불구하고 이야기를 쉽게 풀어갑니다.
3	오란고교 호스트부	주인공이 평민과 귀족 캐릭터라 독자들의 대리 만족도가 높고 캐릭터의 다양성을 연구해볼 수 있는 작품입니다.
4	낮에 뜨는 달	현재와 전생을 넘나드는 이야기로, 과거에 했던 사랑이 현재에 무슨 영향을 미치는지 표현하는 요소가 작품의 재미 포인트입니다.
5	유미의 세포들	로맨스는 대부분 주인공이 남녀인데, 이 작품은 여자가 여러 남자를 만나는 과정을 보여주어 여자 주인공의 성장물에 가깝습니다.
6	하루만 네가 되고 싶어	스릴러 등 다른 장르의 특징을 도입해 권력을 잡고 적들을 몰아내는 등의 스토리가 탄탄합니다. 수려한 그림도 큰 장점입니다.
7	고래별	일제 강점기 독립운동가들의 이야기와 인어공주 이야기를 조합해서 만들었습니다. 스토리가 안정적이며 내레이션이 따뜻합니다.
8	별똥별이 떨어지는 그곳에서 기다려	작가의 연출과 컷이 좋고, 스크롤에 특화된 컷 분할이 잘되어 있어서 웹툰 공부할 때 좋습니다.
9	창백한 말	빛과 그림자의 묘사가 훌륭하고, 배경과 인물의 구도, 공간과 주름 묘사가 돋보이는 작품입니다.
10	연애 혁명	최신 트렌드를 잘 반영하여 고등학생들이 할 만한 말과 행동을 잘 표현해서 독자들의 몰입도가 높습니다.

때로 사랑을 하다가 균형을 잃지만 그래야 더 큰 균형을 찾아갈 수 있는 거야.

_영화 〈먹고 기도하고 사랑하라〉 중에서

1장

사랑의 감정을 그리다

가까운 사람에게 감사를 전하고 있네요!

입은 크게 웃고 있으며, 눈썹을 살짝 아래로 내려 그려 순수한 모습을 강조합니다.

반가운 느낌을 주기 위해서 동글동글한 꽃을 넣어 분위기를 부드럽게 만들었어요.

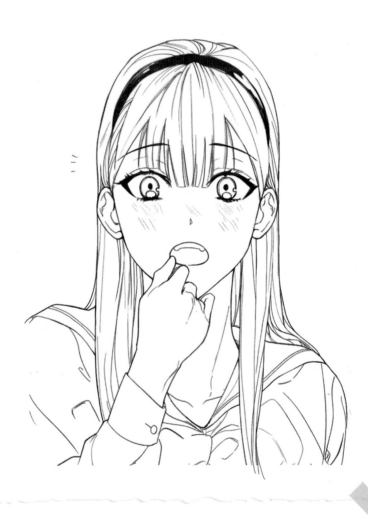

무슨 일인지 모르지만 당황한 나머지 손을 입에 가까이 가져갔네요.
검은자보다는 흰자가 많이 보이도록, 눈동자를 작고 동그랗게 그리면 감정을
더욱 극대화시킬 수 있어요. 살짝 놀라서 상기된 얼굴을 표현하기 위해 볼에 빗금을 넣어요.

21

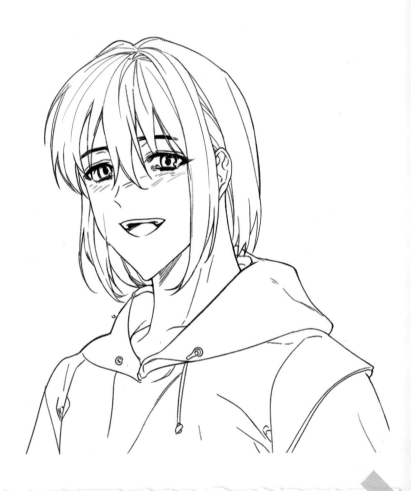

주인공의 뭉클한 표정은 언제나 독자들의 마음을 흔들어 놓지요.

웃는 얼굴에 웃고 있는 입, 눈물이 고여 있게끔 그려요.

빰을 발그레하게 표현하면 아련해 보이는 효과를 줄 수 있습니다.

좋아하는 사람을 길거리에서 만난 것일까요? 얼굴이 상기되어 있지요?

활짝 웃는 얼굴에 어깨 위로 팔을 들어올리고 있네요.

밝은 느낌을 더하기 위해 캐릭터 옆에 짧은 선을 넣습니다.

이런 표정은 로맨스에서 빠지지 않고 나오지요.

웃고 있는 얼굴, 반짝거리는 눈, 볼의 빗금, 그리고 웃고 있는 세모난 입이 특징입니다.

상황에 따라 소품을 추가해주면 이야기가 풍성해져요.

처진 눈, 찡그린 눈썹, 긴장해서 흘린 땀, 눈 밑의 그림자 등으로 고통스러움이 드러나요.
포효하는 것처럼 날카롭게 표현하려면 이빨을 많이 드러내 보세요.
로맨스 웹툰에서 독자들의 공감을 많이 불러일으키는 표정이에요.

찡그린 눈썹, 축소된 동공 등으로 화난 감정을 표현해보세요.
흰자를 더 도드라지게 그리는 것도 도움이 되죠.
이빨을 드러내고 눈매를 올리는 것에 집중해서 그려보세요.

31

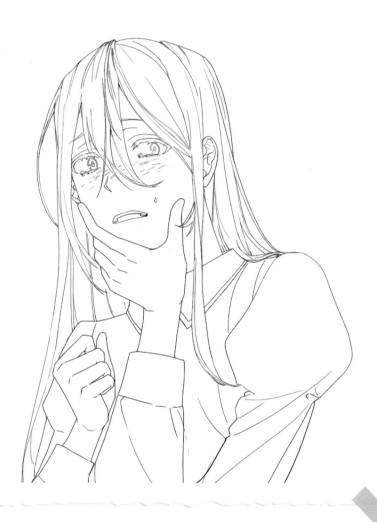

행동이 위축되어 보이고 얼굴에 그림자 지는 것이 특징입니다.
또 상황에 따라 동공이 축소되어 흰자가 많이 보이게끔 그려요.
얼굴의 근육을 많이 사용할수록 감정이 극대화되어 보입니다.

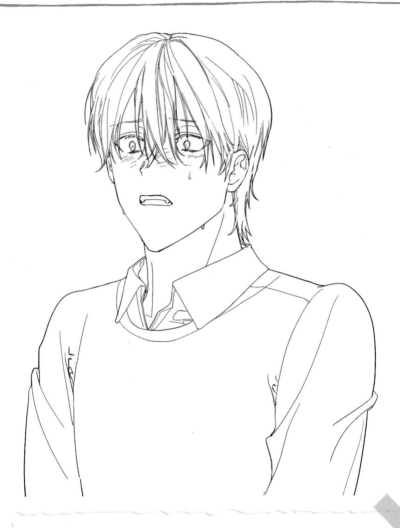

남자 주인공에게 과연 무슨 일이 일어난 것일까요?
배반감에 당혹스러운 나머지 입을 벌리고, 시선은 아래로 향하고 있네요.
식은땀을 그려 당황한 감정이 더 잘 드러나도록 표현해보세요.

35

여자 주인공이 슬픔과 화를 품은 표정입니다.
반쯤 감은 눈, 찌푸린 눈썹, 처진 입꼬리가 특징입니다.
눈가의 주름에 힘을 주면 실망스러운 감정이 더 잘 드러납니다.

반쯤 감긴 눈과 입 모양이 가로선처럼 보여요.
경직된 표정과 하이라이트 없는 눈이 특징이에요.
주인공의 이런 표정은 독자들의 감정을 묘하게 건드립니다.

남자의 발그레한 뺨에 집중해서 그려보세요.
슬픈 얼굴이나 밝은 얼굴을 모두 표현할 수 있습니다. 이 그림에서는
슬프면서 부끄러운 감정을 살리면서도 당황하여 올라간 손도 표현했습니다.

주인공의 표정을 보면서 이야기 속 상황을 상상해보세요.

슬픔과 연민이 교차하는 감정이므로 슬픈 표정이 너무 딱딱하게 보이지 않도록 그려요.

약간 처진 눈과 내려간 눈썹이 특징입니다. 이것을 잘 살려서 그려보아요.

주인공을 최대한 처량하고 불쌍하게 설정하는 것은 이야기의 반전을 위해서예요.

올라간 입꼬리와 힘을 주어서 핏발 선 눈이 특징입니다.

동공을 작게 표현하였고, 얼굴에 그림자를 주어 감정을 더더욱 극대화하였습니다.

살짝 휘어 감은 눈과 커다란 눈동자가 특징입니다.
대체로 웃는 얼굴을 기본으로 하며, 발그레한 뺨을 강조하면 더욱
사랑스러워 보입니다. 로맨스 웹툰에서 가장 많이 볼 수 있는 표정 아닐까요?

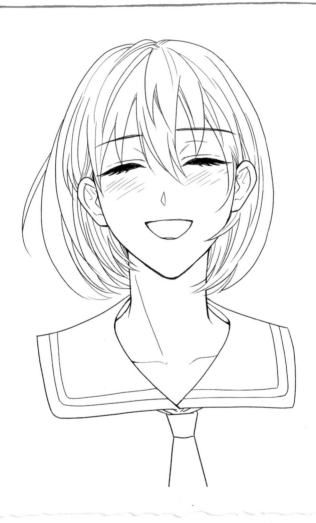

살짝 기울어진 목, 반달 모양의 눈, 역삼각형 입이 특징입니다.
눈꼬리가 아래로 처지도록 그려보세요.
앞에 서 있는 상대방이 누구일까 상상하며 이야기를 만들어보세요.

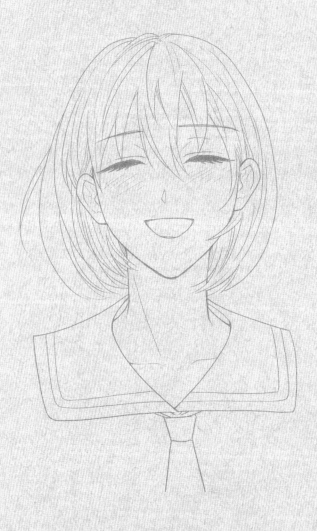

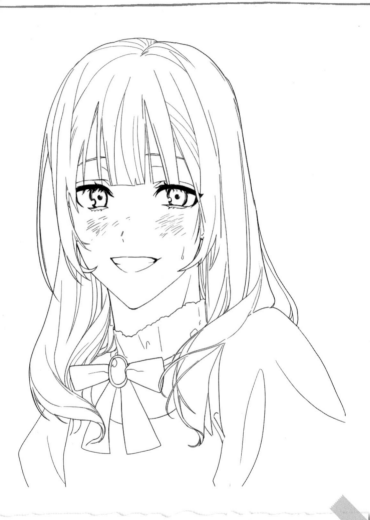

올라간 입꼬리와 홍조 살짝 덮인 눈꺼풀이 특징입니다.
눈에 하이라이트를 주면 더욱 생동감 있어 보입니다.
주인공이 만족하면 독자도 함께 만족합니다. 대리 만족!

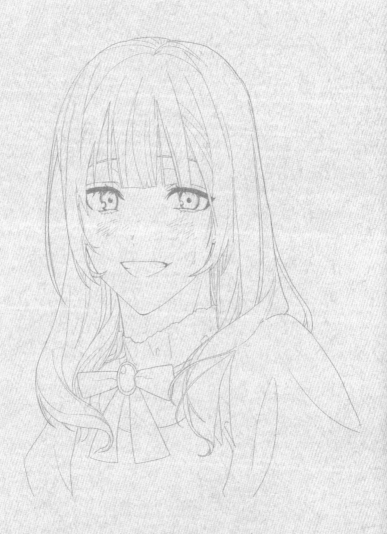

살짝 찌푸린 눈썹, 커진 동공, 선명해진 하이라이트, 눈 밑 주름,
처진 눈꼬리가 특징입니다. 상황에 따라 눈물이나 홍조를 그리면
주인공의 감정을 더욱 생생하게 전달할 수 있어요.

53

남자의 살짝 감긴 눈과 살짝 찌푸린 눈썹이 특징입니다.
표현하고자 하는 느낌에 따라 일굴의 그림자도 넣어보세요.
주인공은 지금 무엇을 열망하고 있을까요? 상상해보세요.

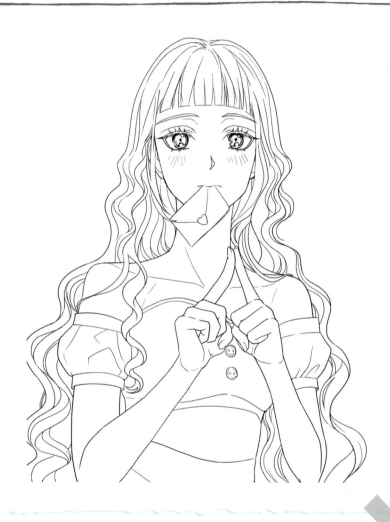

고백이라는 소재가 돋보일 수 있도록 편지 봉투에 하트 스티커를 넣었어요.

캐릭터의 소심하고 망설이는 성격이 돋보이도록 양쪽 손가락을 붙여보았어요.

우리도 누군가의 앞에서 저런 표정으로 서 있고 싶을 때가 있죠.

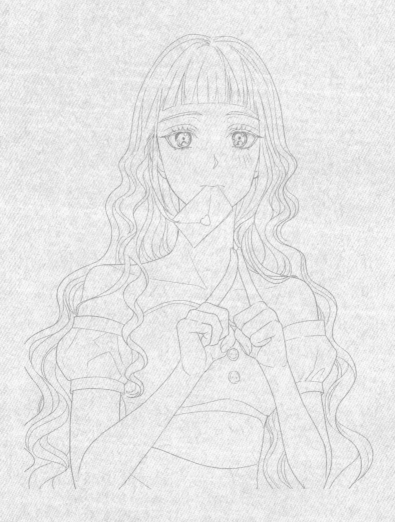

걸어가다가 뒤돌아보는

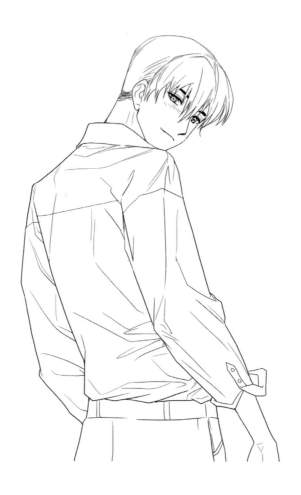

걸어가다가 뒤돌아보는 모습을 그릴 때는 목이 반쯤 틀어져 턱 부분이 어깨에 가려
잘 보이지 않습니다. 바라보는 쪽의 어깨가 올라가도록 그려요.
이 장면에는 어떤 이야기가 숨어 있을까요?

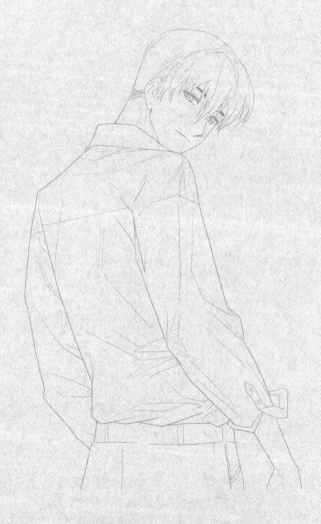

59

눈 쪽에 힘을 주어 근육이 긴장되어 있는 것처럼 그려요.

눈썹과 눈의 거리가 가까워 보이도록 그리고, 입꼬리도 살짝 올려보세요.

남자의 허세는 여러 종류죠. 어떤 허세는 괜찮지만, 어떤 허세는 조금 불편해요.

캐릭터의 시선이 하늘을 향하고 있어요. 허공을 보는 모습은 근육이 늘어진 느낌이라,
어깨나 목에 긴장이 풀어져 보이도록 어깨와 귀를 떨어뜨려서 그려요.
캐릭터의 독백을 상상해서 직접 써보세요.

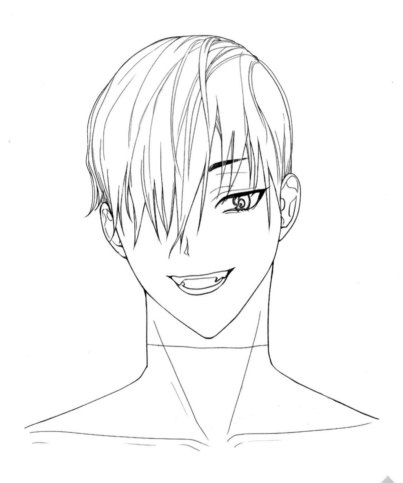

웃고 있는 입에서 입꼬리를 조금 더 길게 빼주세요.
눈은 입꼬리가 올라가서 눈 밑 살이 살짝 접힌 느낌으로 그려요.
고개는 살짝 왼쪽으로 기울여서 사선으로 내려 보는 듯한 느낌을 주세요.

웃고 있는 얼굴에서 감정을 조금 더 빼고 그려보세요. 이런 모습이 여자들을
더욱 설레게 합니다. 입꼬리는 일자에서 살짝만 올려 그려요.

주인공의 시선이 아래를 향하므로 정수리는 안 보이고, 턱 부분은 살짝 크게 보입니다.

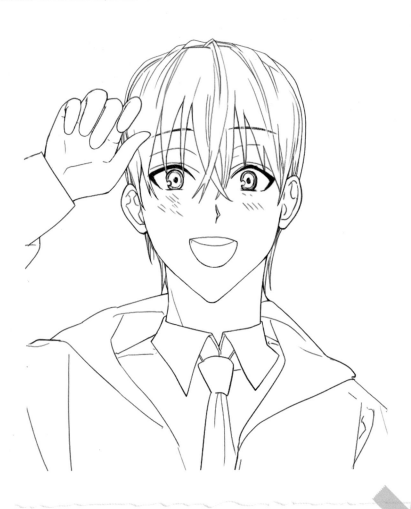

활짝 웃고 있는 얼굴에 조금 경직된 몸짓으로, 반가우면서 부끄러워하는 것 같아요.
상대방에게 긴장하는 모습을 감추기 위해 머리 위에 손을 얹고 있어요.
'너에게 반갑게 손을 흔들까, 말까?' 하고 고민하는 걸까요?

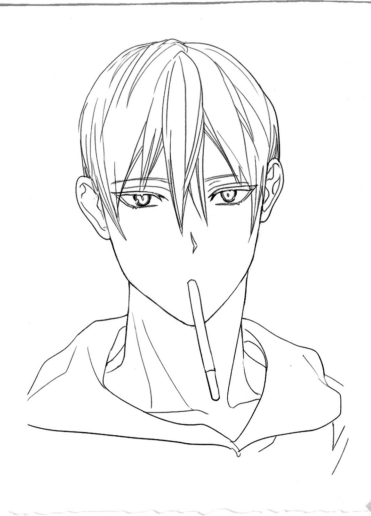

얼굴은 무표정, 행동은 경직되어 있으면서 시선은 정면을 향하도록 그려요.
무심하게 입에 문 것은 긴 막대 모양의 과자예요.
무슨 생각을 하고 있는 것일까요? 독자들이 궁금해 하도록 표현해요.

71

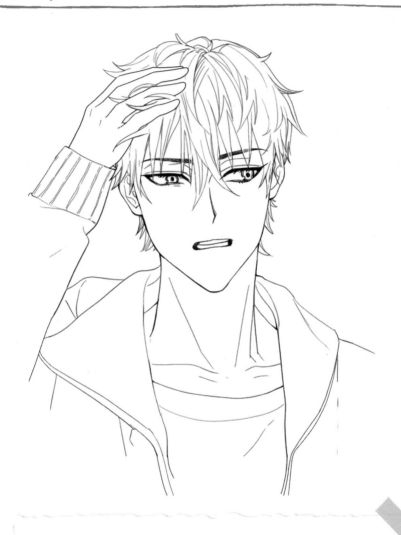

찡그린 얼굴에 한쪽 눈 밑에 주름을 넣어 주인공의 표정을 강조했어요.
머리에 손을 올려 머리카락을 흐트러뜨리며, '귀찮지만 해주지.' 하는
감정이 드러나도록 표현했습니다.

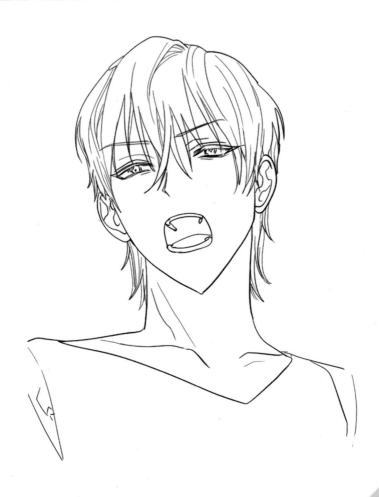

미간에 힘을 주고 시선은 아래를 향하도록 그리세요.
고개를 살짝 들고 코는 짧게, 턱 부분은 많이 보이도록 해주세요.
고개를 들고 있기 때문에 벌린 입 안으로 입천장이 보여요.

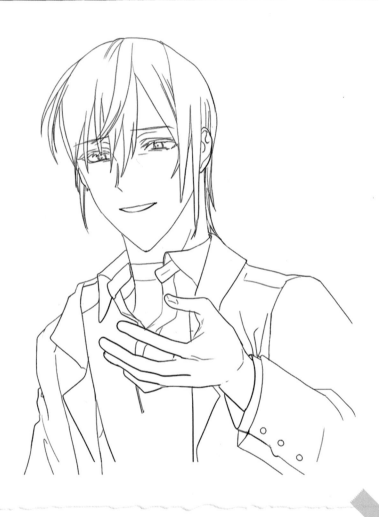

울 것 같은 눈, 갈 곳 잃은 손처럼 통일되지 않는 포인트들이 합쳐서
감정을 주체하지 못하는 캐릭터의 모습이 잘 드러났어요.
이런 감정이 드는 상황을 3가지 이상 만들어보면 어떨까요?

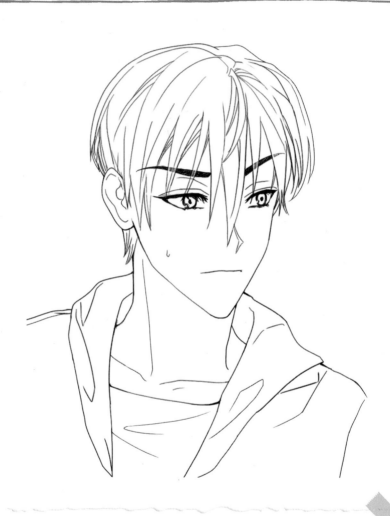

긴장한 표정을 그릴 때는 식은땀과 핏발 선 눈,
긴장해서 다물어진 입이 도드라집니다.
어깨 역시 긴장감을 주기 위해 살짝 올라간 것처럼 그려요.

사랑하라.

인생에서 좋은 것은 그것뿐이다.

_조르주 상드(작가)

2장

둘의 로맨스를 그리다

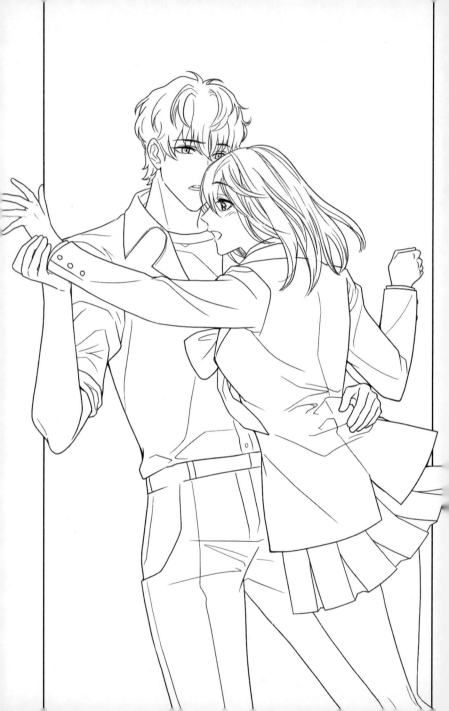

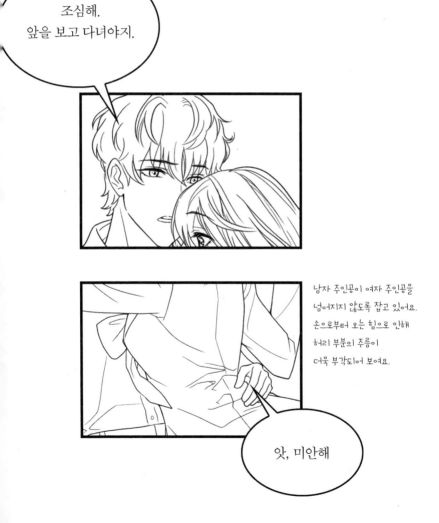

조심해.
앞을 보고 다녀야지.

남자 주인공이 여자 주인공을
넘어지지 않도록 잡고 있어요.
손으로부터 오는 힘으로 인해
허리 부분의 주름이
더욱 부각되어 보여요.

앗, 미안해

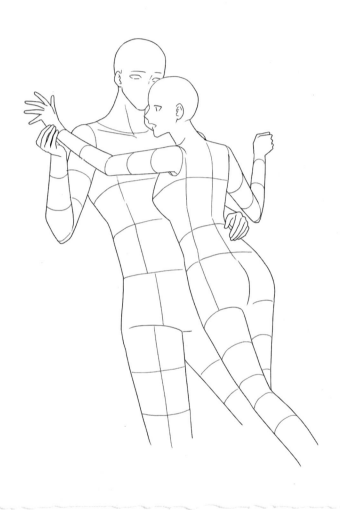

여자는 무게 중심이 앞으로 쏠려 있고, 남자는 반대로 힘을 가하고 있어요.
두 사람의 힘이 잘 느껴지도록 도형을 표현해주세요.

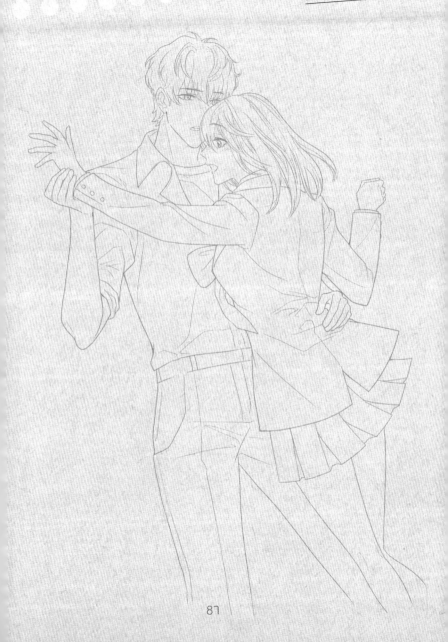

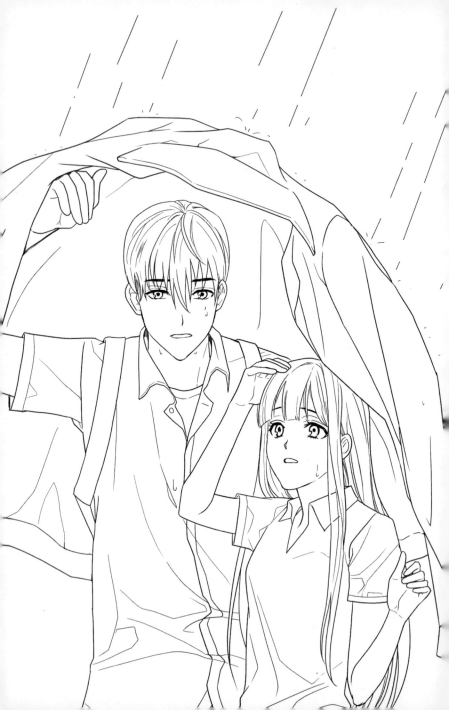

비가 오는 날은 그림 선을 전체적으로 아래쪽으로 처지게 표현하세요.
옷의 젖은 부분은 주름이 더 많이 집니다.

★ 말풍선 안에 대사를 넣어보세요.

비가 와서 머리가 젖으면 평소보다
가라앉는다는 점을 생각하면서
그려요. 물방울처럼 작은 요소들을
더하면 어떨까요?

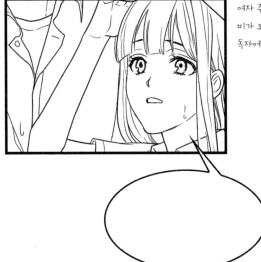

여자 주인공의 시선을 하늘로 향해
비가 오고 있다는 사실을
독자에게 알려주세요.

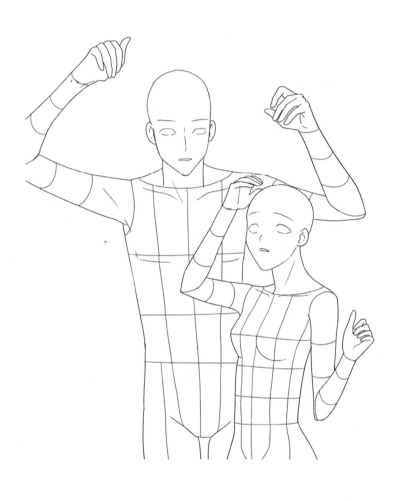

비가 내리는데 우산이 없어서 머리 위쪽에 점퍼를 덮어쓰고 있어요.
남녀의 비율에 신경 써서 도형을 그려보세요.

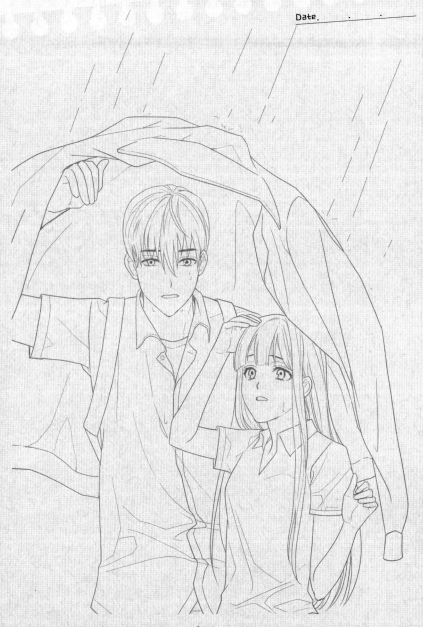

91

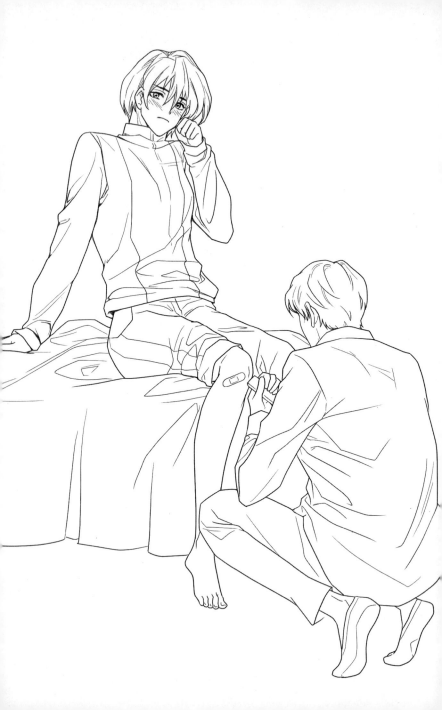

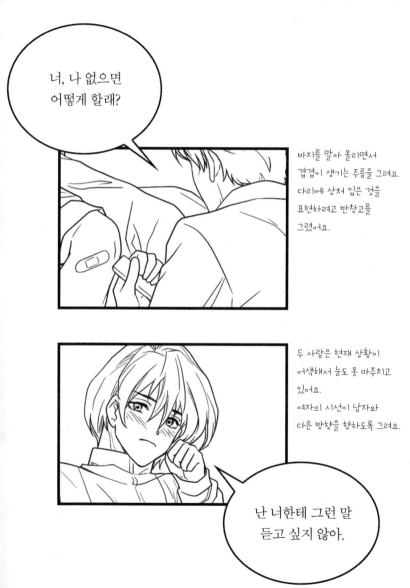

너, 나 없으면
어떻게 할래?

바지를 말아 올리면서
겹겹이 생기는 주름을 그려요.
다리에 상처 입은 것을
표현하려고 반창고를
그렸어요.

두 사람은 현재 상황이
어색해서 눈도 못 마주치고
있어요.
여자의 시선이 남자와
다른 방향을 향하도록 그려요.

난 너한테 그런 말
듣고 싶지 않아.

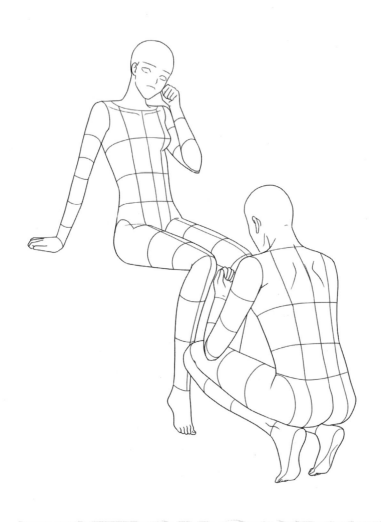

남자의 쪼그려 앉은 뒷모습을 도형으로 단순화하여 연습해보세요.
다리를 접은 형태와 다리 원기둥의 기울기 등에 주의하며 그려요.

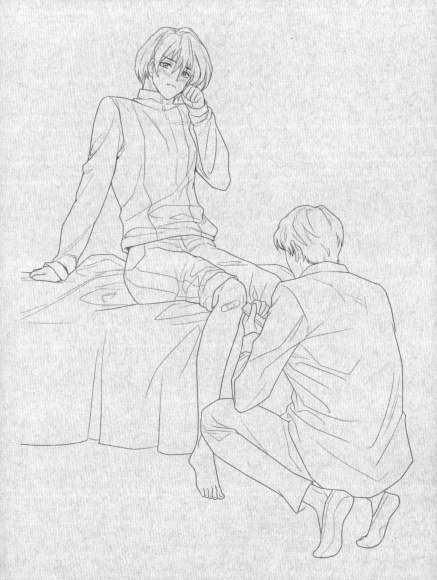

★ 말풍선 안에 대사를 넣어보세요.

핏발 선 눈매와 올려 그린 눈썹으로
긴장감을 드러냈어요.
상처나 찢어진 옷 같은 디테일을
더하면 그림이 더 풍성해집니다.

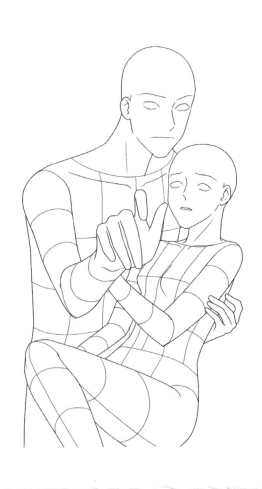

지켜준다는 느낌이 들도록 남자의 몸을 여자에게 기울여주세요.
닿는 면적은 사선으로 처리해서 긴장감을 고조시켜요.

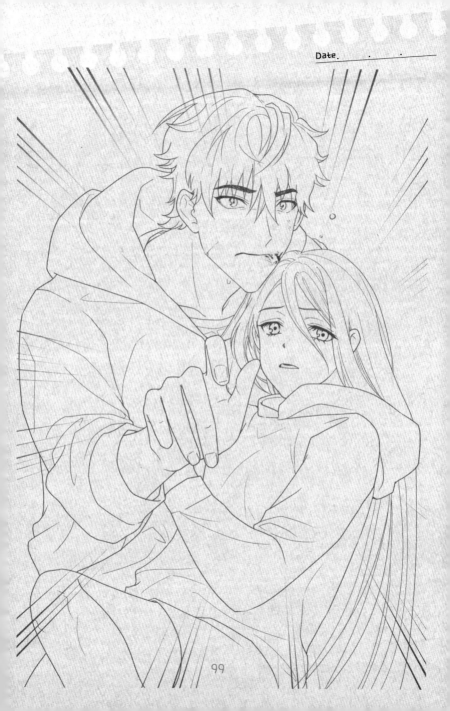

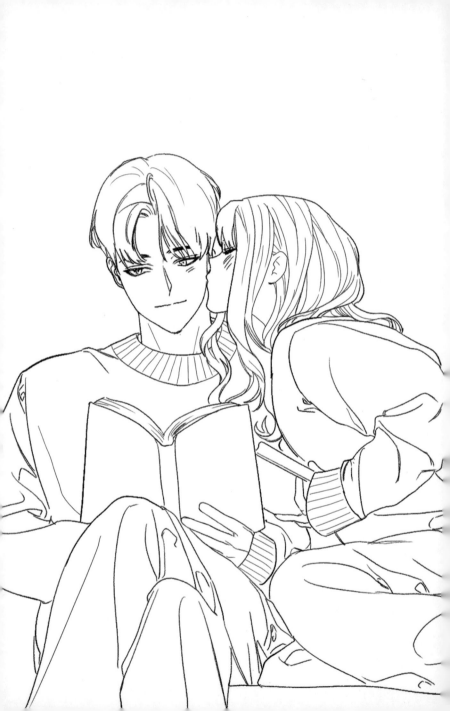

책이라는 소품을 더해 캐릭터들에게 상황을 만들어주고, 같은 옷을 입혀 안정되어 보이게끔 연출하였습니다. 두 사람 모두 책을 들고 있어 둘의 관계가 자연스럽게 드러나요.

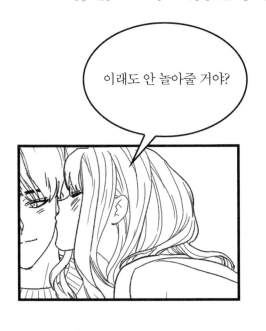

이래도 안 놀아줄 거야?

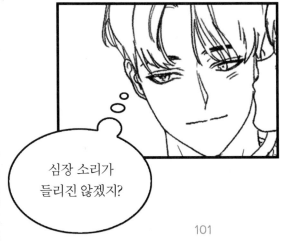

남자의 시선을 책에 고정시켜 차분해 보이는 그의 성격이 잘 드러나도록 연출했어요.

심장 소리가 들리진 않겠지?

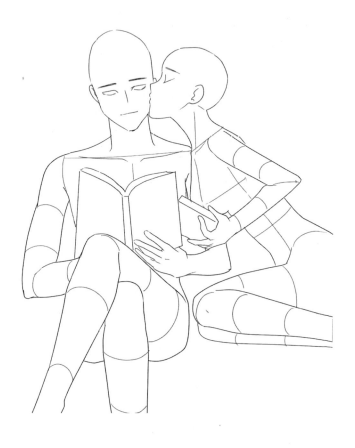

여자가 상체를 기울여 남자에게 기댄 모습입니다.
남자 쪽으로 움직임이 느껴지는 동세와 무게 중심을 생각하며 도형을 표현해보세요.

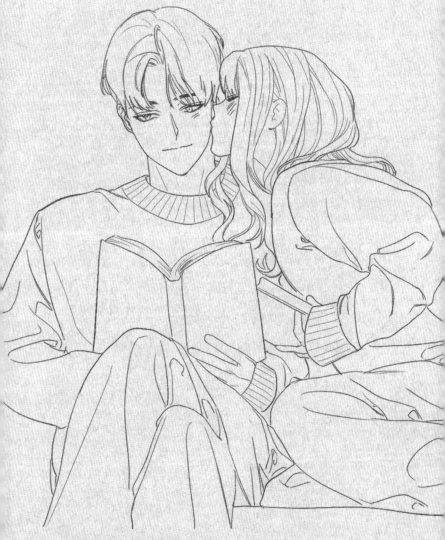

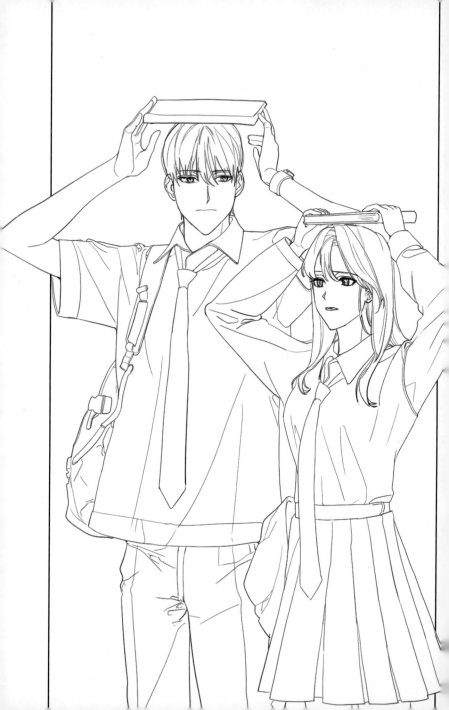

★ 말풍선 안에 대사를 넣어보세요.

둘이 복도에 서서 책을
들고 있는 장면입니다.
팔꿈치 쪽으로 힘이 들어가서
주름이 접혀 들어간다고
생각하고 그려요.

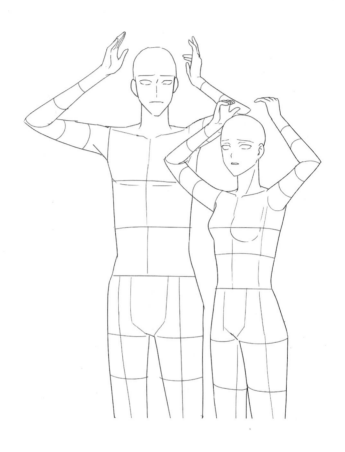

남자의 시선이 여자에게 가 있어 상대의 안색을 살피는 것처럼 보입니다.
단순한 도형이지만 남녀의 키 차이와 비율을 생각하며 표현하세요.

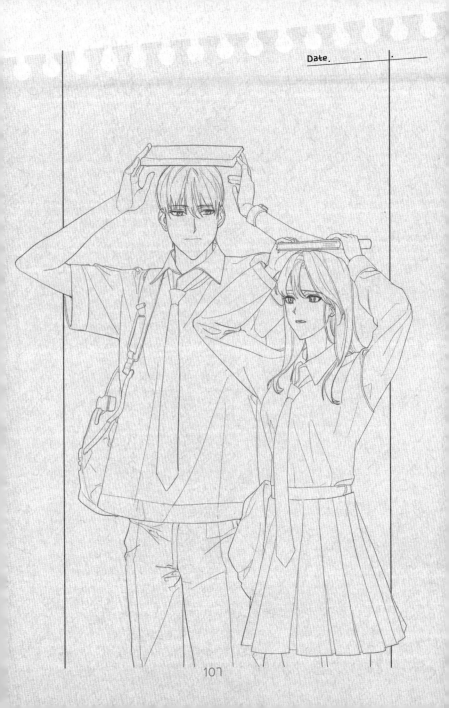

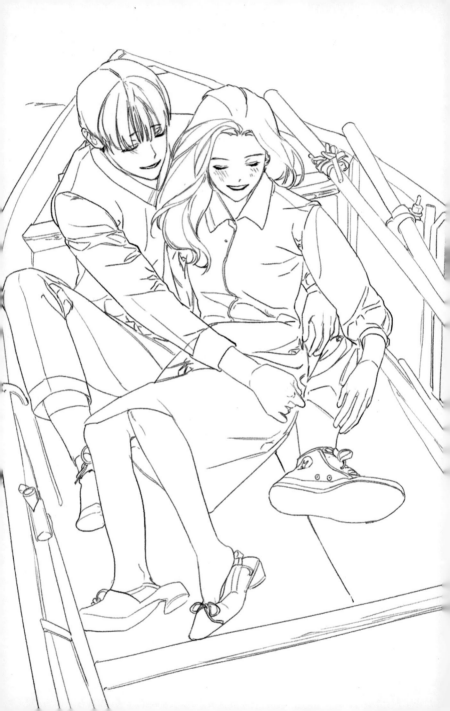

조심해.
옷 다 젖겠네.

남녀 주인공의 표정을
똑같이 그리면
통일감 있는 장면을
연출할 수 있어요.

배에 묶인 끈을 그려서 화면이
더욱 풍성하게 보이도록 해주세요.

응? 어디?

109

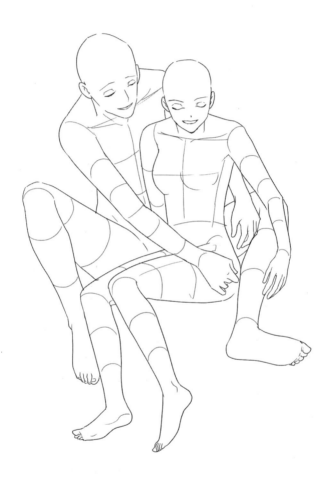

뒤로 살짝 기댄 여자의 힘 방향과 이를 지탱해주고 있는 남자의 힘에 주의하며 그리세요.
인체 도형화 그리기를 꾸준히 연습하면 웹툰에서 인물을 표현할 때 자신감이 올라갑니다.

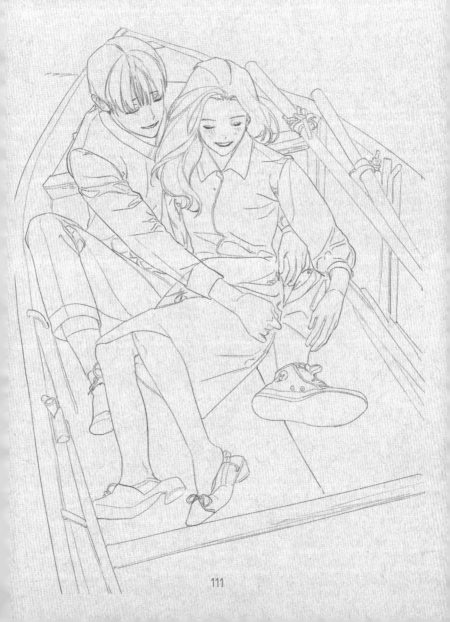

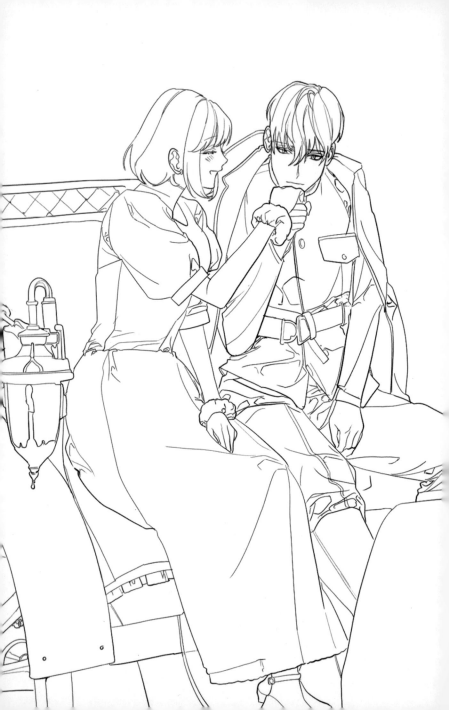

제복과 드레스가 접히는 모양을 잘 관찰해서 그려요. 바퀴 같은 복잡한 물건을
그리기 힘들면 동그라미 같은 단순한 도형부터 시작해보세요.
마차 뒷부분에 실크 장식의 반복된 패턴을 넣어 고급스러움을 더했어요.

★ 말풍선 안에 대사를 넣어보세요.

서로 마주 보는 모습을 그려
두 사람이 더욱 다정하게
보이도록 연출하였습니다.

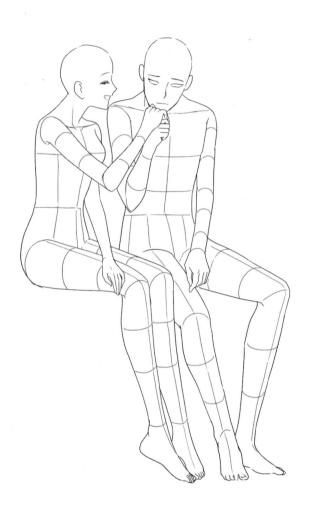

여자의 몸은 옆모습이고, 남자의 몸은 45도 기울어진 모습이네요.
도형화를 연습할 때는 몸의 형태와 각도를 주의하며 그려요.

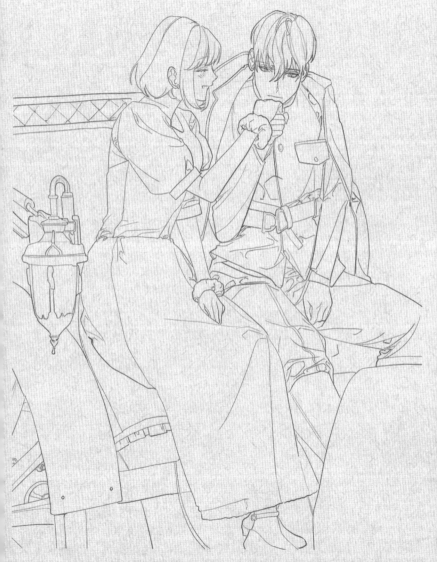

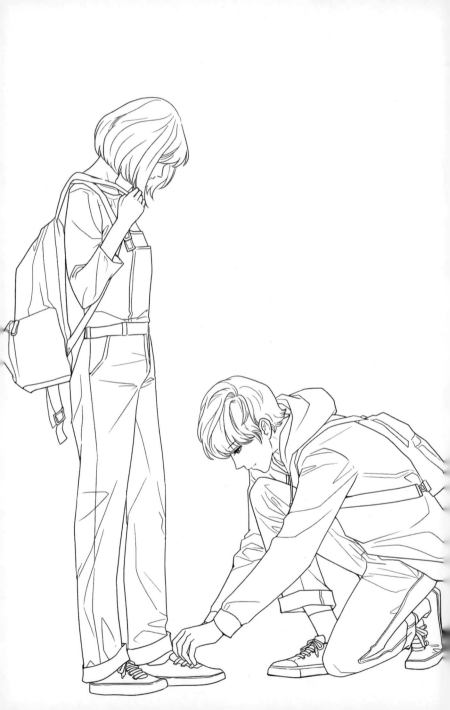

앉았을 때 생기는
키 차이를 신경 쓰면서 그려요.
앉거나 숙이는 자세는
머리 부분이 상대의 허리춤에
위치하도록 그려요.

이 동작으로 신발이 접혀 주름이
생기니 신경 써서 그려요.

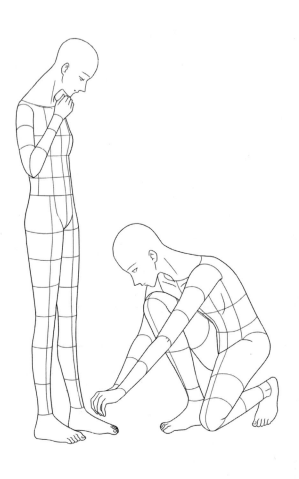

여자의 신발 끈을 묶어주려고 무릎은 세우고 몸은 구부렸어요.
남자를 바라보는 여자의 시선 처리에 주의하며 그리세요.

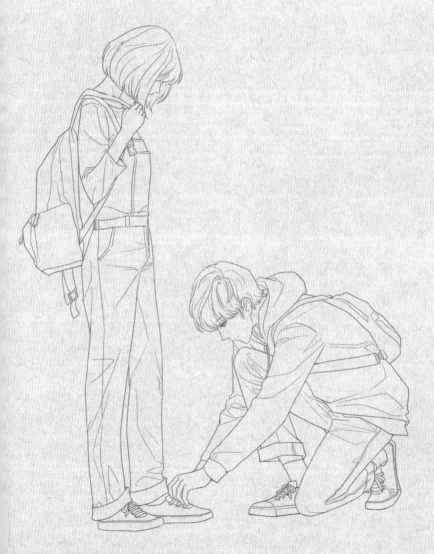

119

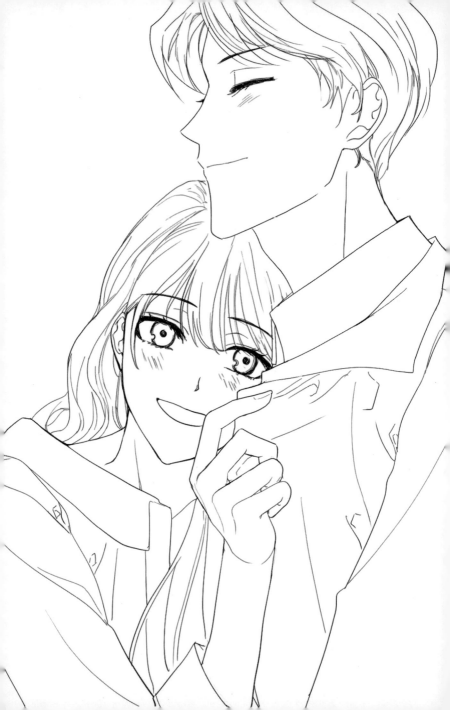

여자가 남자의 옷깃을 잡아 더욱 가까워 보이도록 연출했어요.
손을 잡을 때 생기는 옷 주름도 제대로 표현해보세요.

★ 말풍선 안에 대사를 넣어보세요.

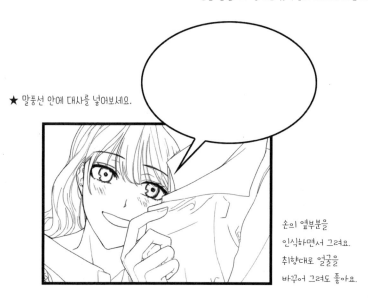

손의 옆부분을
인식하면서 그려요.
취향대로 얼굴을
바꾸어 그려도 좋아요.

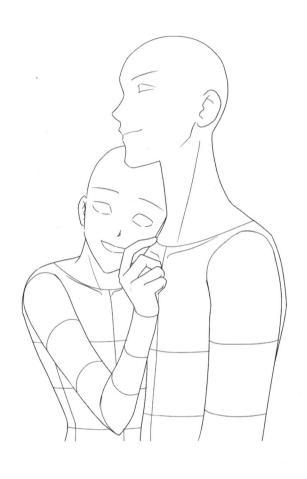

단순한 형태의 도형일수록 세심하게 관찰하여 그림을 그리세요.
남자의 가슴에 살짝 기댄 모습을 자연스럽게 도형으로 나눠서 그려요.

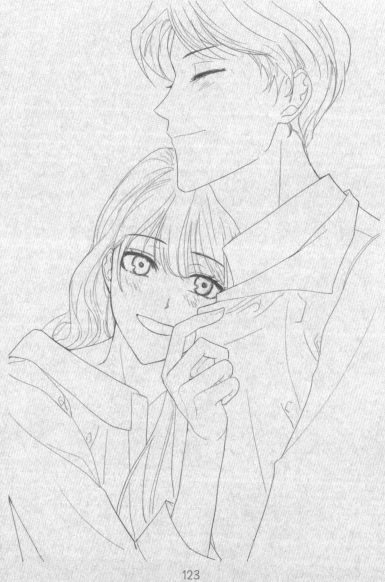

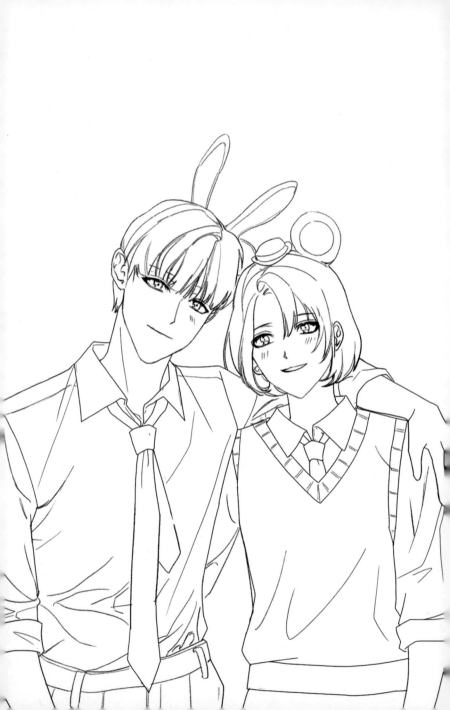

서츠는 다른 옷감보다 주름이 세세하게 진다는 점을 생각하면서 그려요.
어깨동무한 팔 모양이 수직이 되도록 맞추고,
팔의 중심 부분이 허리까지 온다는 것을 생각하면서 그려요.

하나, 둘, 셋, 치즈!

어깨동무를 했을 때 거리감을
좁히기 위해 둘의 머리를
붙여서 그립니다.

아, 그것도 하나
못 맞추냐?

125

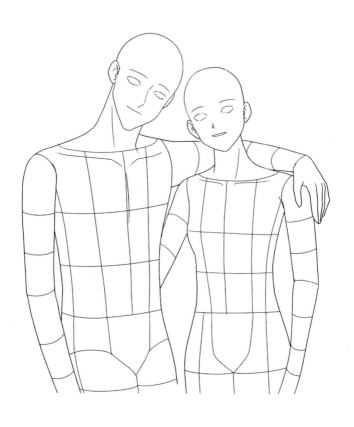

인체 도형화를 그리면 몸의 움직임을 공부할 수 있어요.
어깨동무를 한 팔의 형태를 보면서 연습해보세요.

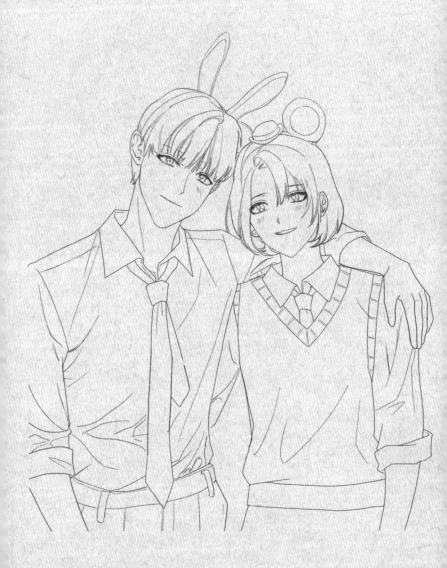

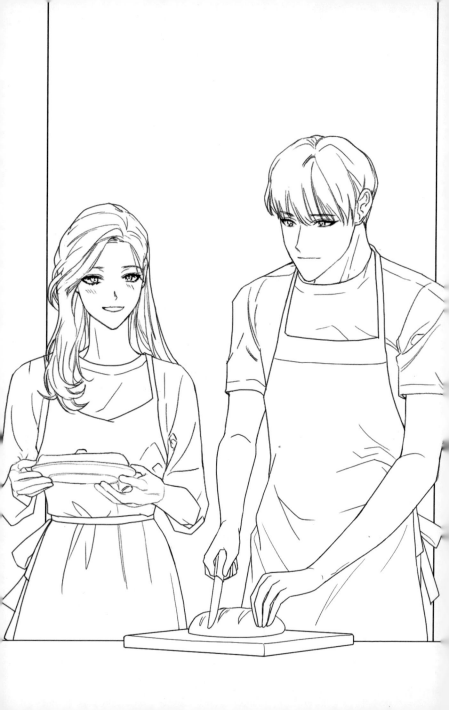

칼을 쥐고 있는 손 모양을 자세히 관찰하면서 그려요. 손은 마디마디마다 그리면 그리기가 더 쉬워요. 앞치마를 입혀서 주인공들이 무엇을 하는지 분명하게 보여줘요.

★ 말풍선 안에 대사를 넣어보세요.

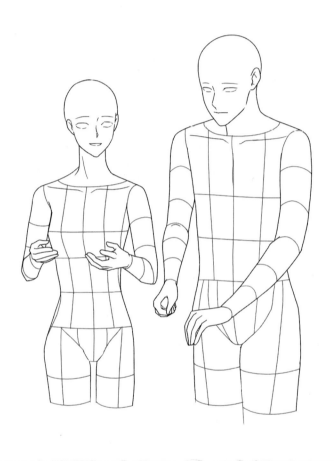

팔뚝의 경우 원기둥이 앞으로 나온 형태라 자칫 짧아 보일 수 있어요.
둥글게 돌아가는 원기둥의 형태를 생각하면서 그려요.

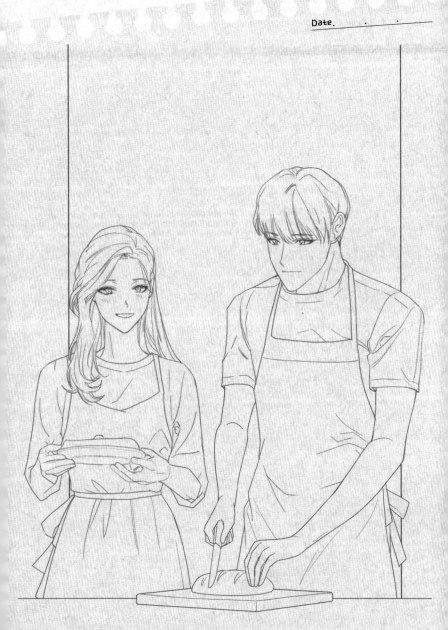

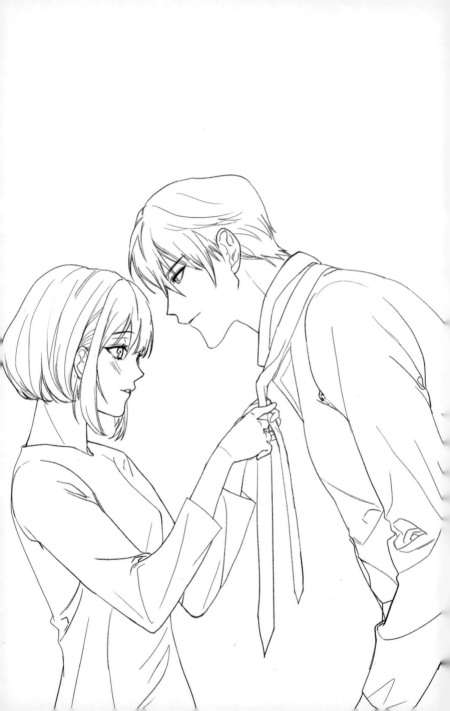

미안.
내가 넥타이를 잘 못 매서.

허리를 숙여 눈높이를
맞추었어요.
허리를 숙인 모양을
생각하면서 그려요.

천천히 해줘.

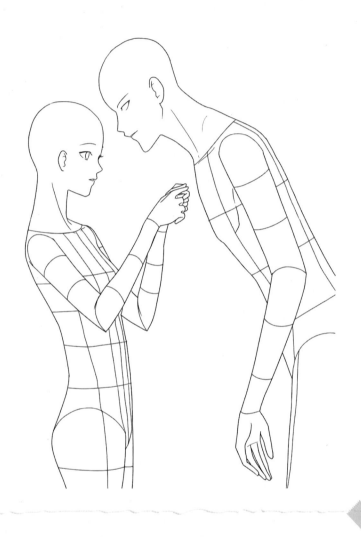

남자가 여자를 향해 상체를 숙이고 있어요.
중심선에서 넘어지지 않게 도형을 그려주세요.

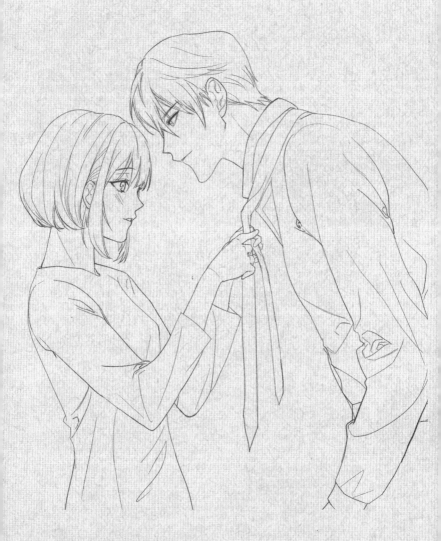

135

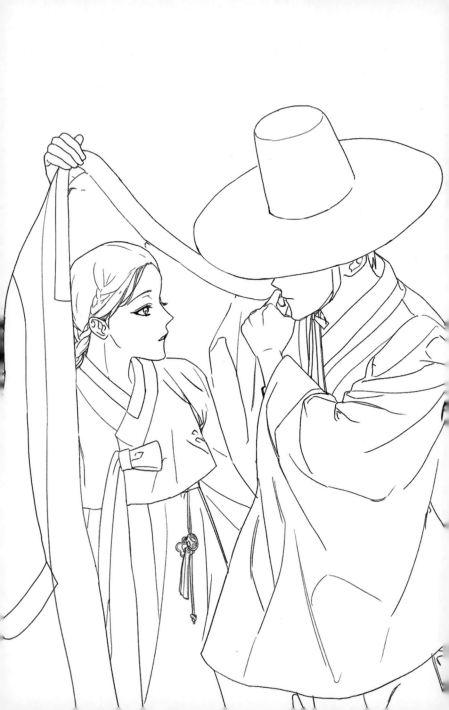

14 옷으로 감싸 안아주는

한복의 실크 재질을 고려하여 크게 늘어뜨려지는 주름을 생각하며 그려요.

★ 말풍선 안에 대사를 넣어보세요.

한복의 디테일을 고려하고,
옛날 소품들을 추가하여
장면을 구상하였습니다.

옛날 머리 모양, 갓 등을 이용하면
예쁜 장면을 연출할 수 있어요.

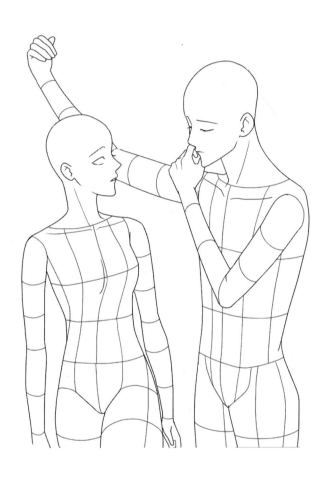

여자는 정면 컷에서 상체만 오른쪽으로 돌린 형태입니다.

도형의 꺾임에 신경 써서 그려보세요.

139

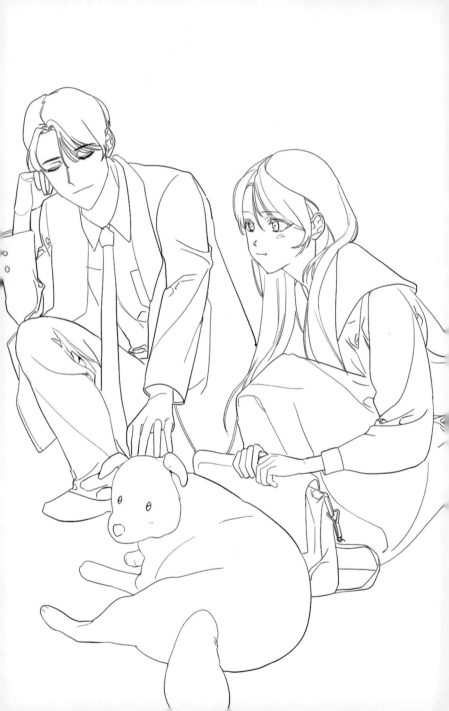

처음에는 형태를 위주로 그리고, 털 묘사 같은 자잘한 디테일은 나중에 그리세요.
하굣길의 분위기를 더하고 싶다면 가로수나 학교 정문 같은 요소를 더해요.

훙,
강아지만 귀여워 하고!

네가 더 귀여운데.

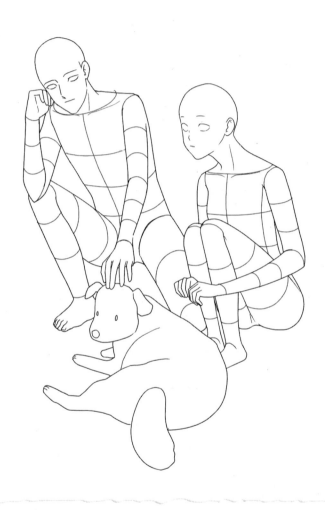

강아지를 쓰다듬을 때 보이는 손은 수평 모양입니다.
손을 입체적으로 그리기 위해서는 긴 원기둥들이 뻗어 나오도록 그려요.

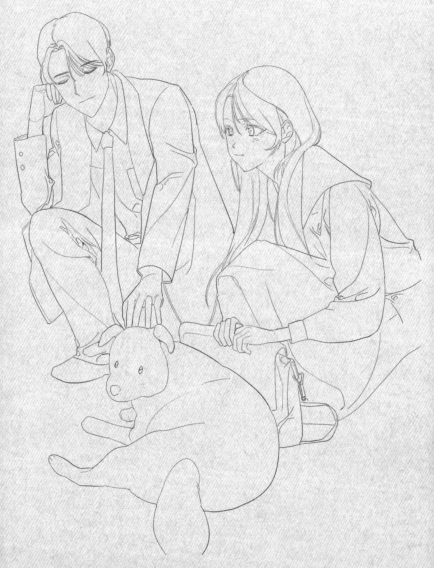

143

★ 말풍선 안에 대사를 넣어보세요.

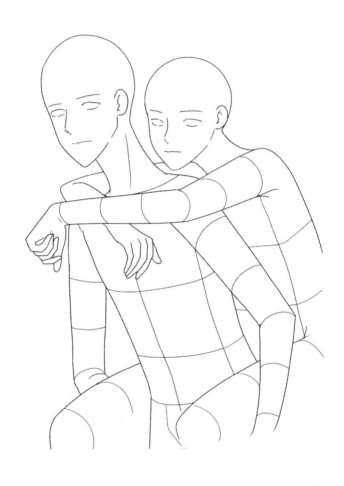

두 사람의 몸이 겹쳐 있으므로 안 보이는 부분의 도형까지 생각하면서 그려주세요.
인체 도형화 그리기를 통해 무게 중심과 자연스러운 움직임을 연습할 수 있어요.

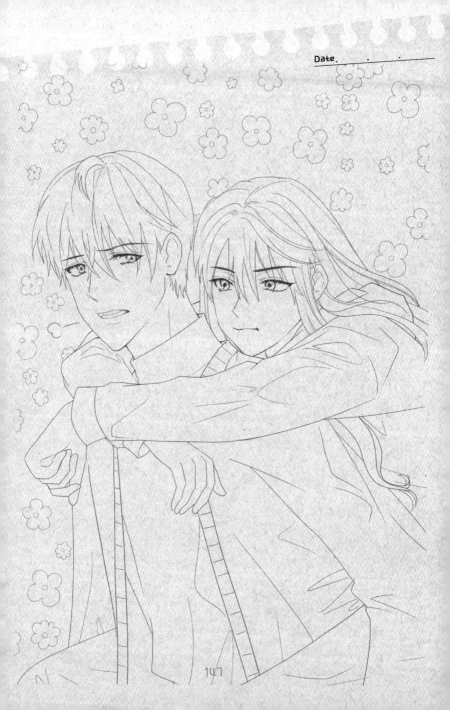

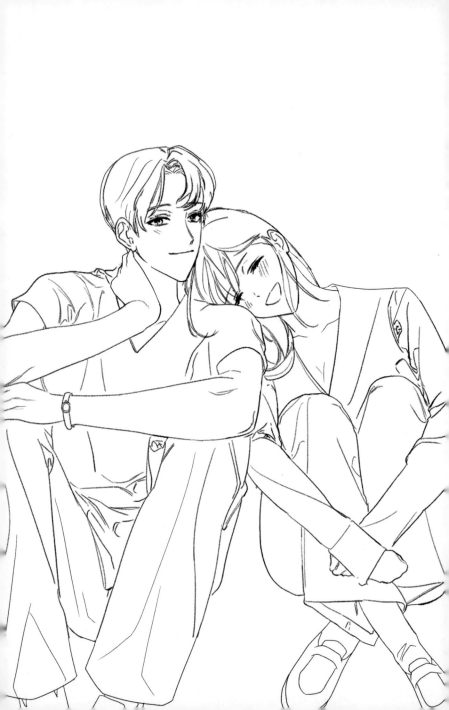

햇빛이 참 좋다.
밖에 나오니까
너무 좋네.

마음에 든다니
다행이다.

고개가 기울어진 방향을 따라
어깨에 걸쳐지고 볼을 타고
흘러내리는 머리카락을
잘 표현해요.

149

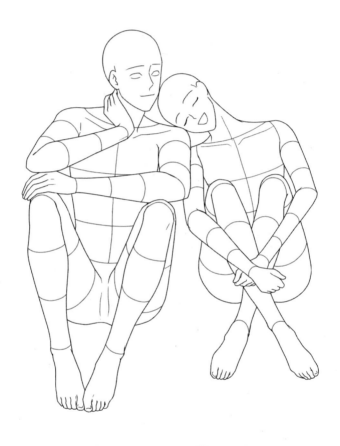

무릎을 안고 앉아있는 모습은 팔을 뻗으면서 허리가 자연스럽게 숙여지므로
무릎이 가슴보다 조금 더 위쪽으로 올라오도록 그려요.

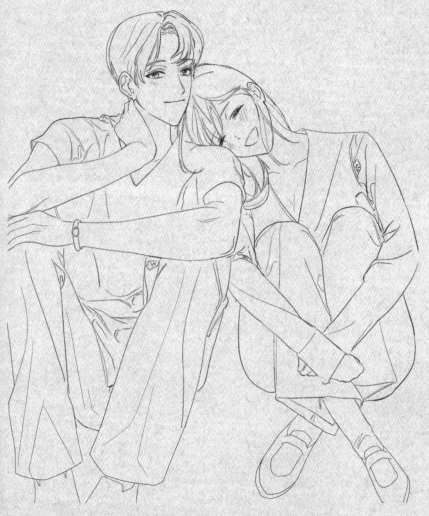

151

긴 부츠에 생기는 주름을 표현해보세요.
펑퍼짐한 재질의 바지이니 삐져나온 부분을 넉넉하게 그리세요.

153

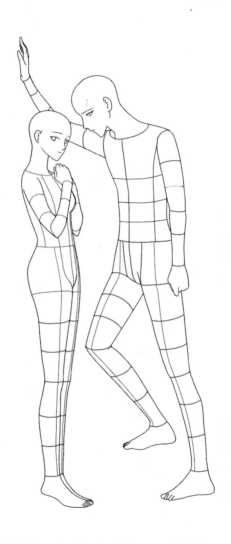

남자의 발이 계단 위에 올라가 있습니다. 오른쪽 다리는
구부려져 있고, 왼쪽 다리는 펴져 있으므로 충분히 길게 표현합니다.

155

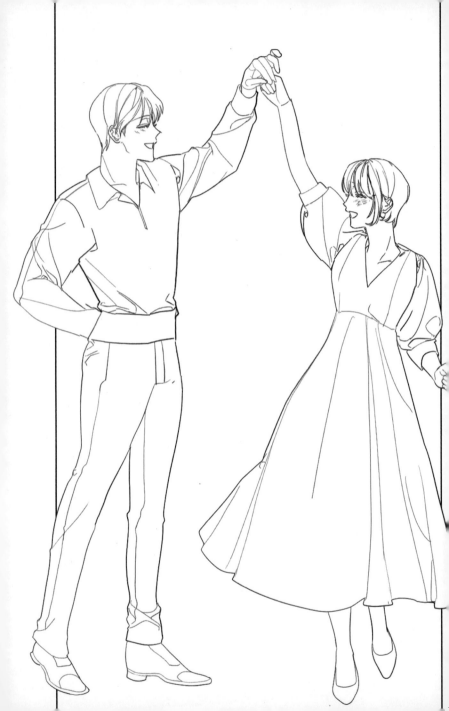

19 즐겁게 춤을 추는

남자의 손을 그릴 때는 손등은 최대한 보이지 않고, 손가락과 손바닥은 잘 보이게 그리세요.
춤을 추고 있으므로 사물, 옷 주름, 주인공의 행동까지 동적으로 보이도록 표현해요.

> 너 평생 내 파트너
> 해줄 거지?

팔의 길이를 신경 쓰면서 그려요.
표정과 행동이 경쾌해 보이게끔
표현해주세요.

> 내 파트너는
> 너뿐이야.

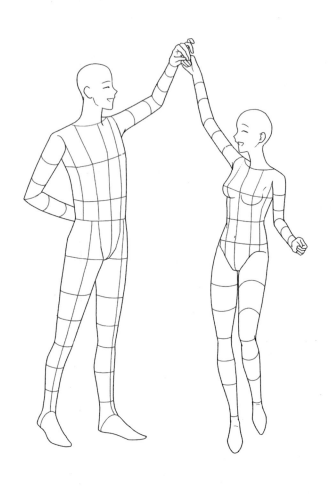

인물의 기본 비율과 무게 중심을 생각하며 도형을 그려요.
춤을 추고 있으니 몸의 움직임도 잘 생각해야겠지요?

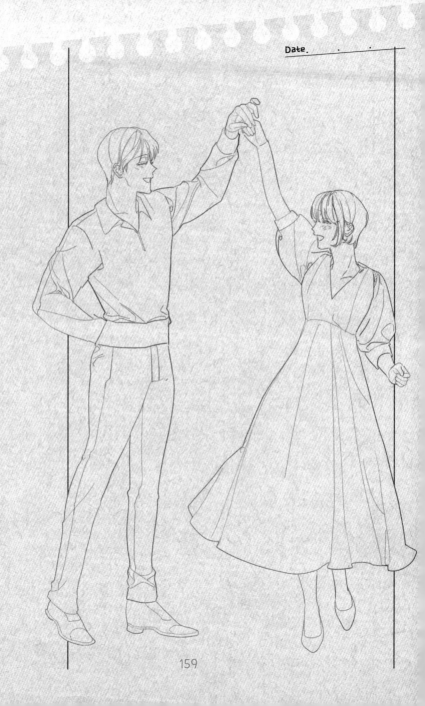

159

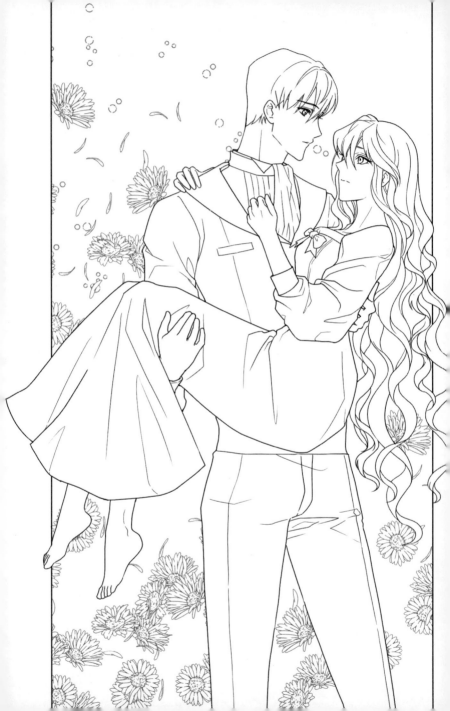

마주 보는 느낌이 들도록
눈동자를 서로 수평이
되도록 그려요.

웨이브 있는 머리카락은
덩어리가 연속해서 교차하는
느낌으로 그려요.

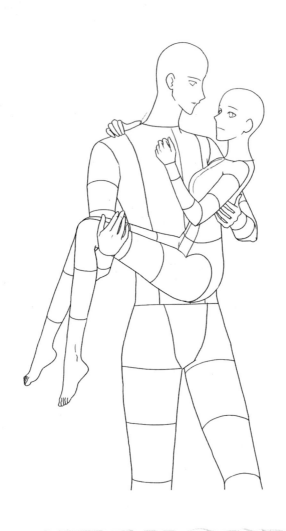

여자의 몸에 남자의 몸이 가려지므로 두 개의 도형이
겹치는 부분을 생각하며 도형을 그립니다.

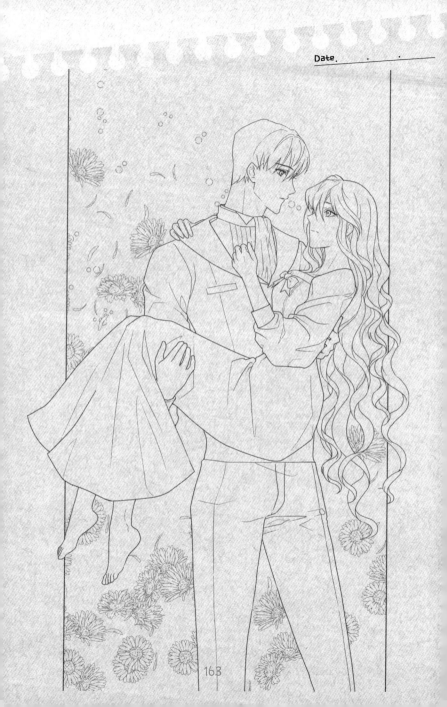

서 앉아서 그림 그리는

서로 다른 시선, 느슨한 분위기예요.

여자 주인공은 그림 그리기에 몰두하고, 남자 주인공은 하늘을 보며 말을 걸고 있네요.

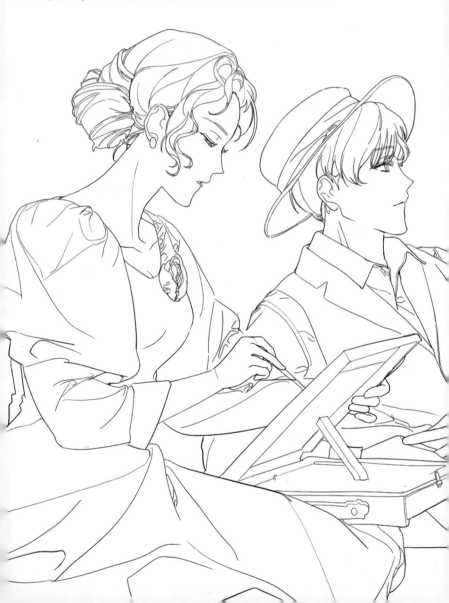

22 같이 양치질하는

거울을 보며 양치질을 하고 있어요. 거울을 통해 서로를 바라보는 것 같아요.
표정은 무료해 보이지만 일상에서 쉽게 연출할 수 있는 장면이에요.

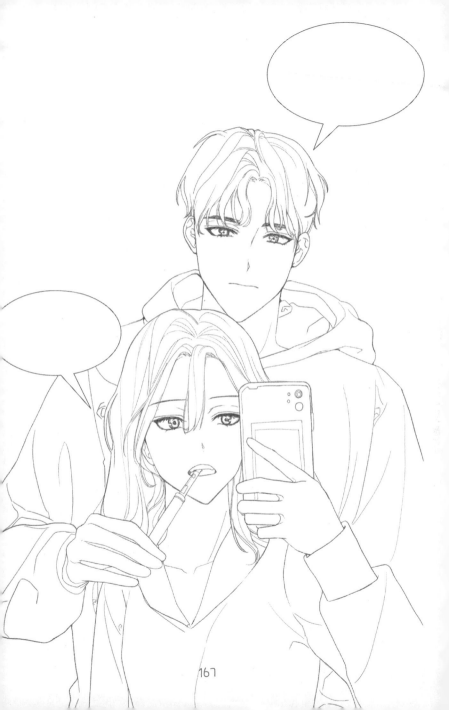

23 차를 즐기는

티타임에 어울리는 찻잔, 접시, 꽃 등을 그렸어요.
남자 주인공의 시점으로 연출하기 위해 시선을 정면에 두어
독자들에게 더 쉽게 이입되도록 그렸어요.

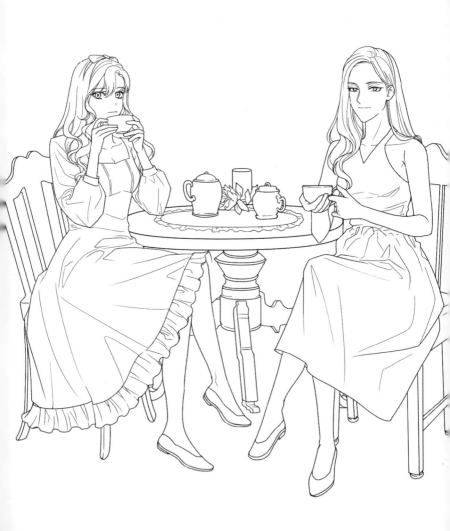

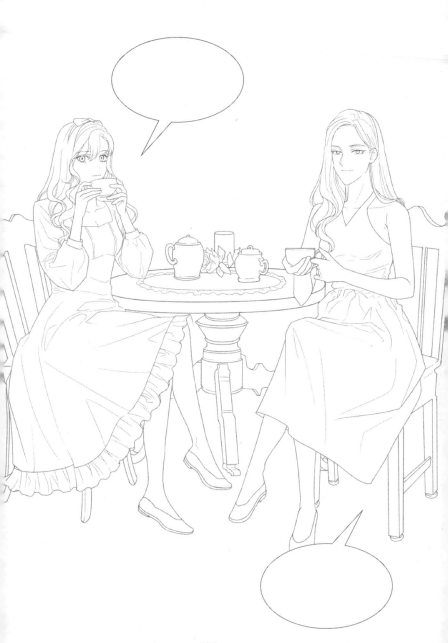

24 손잡고 달리는

손을 잡고 뛸 때 생기는 거리감을 생각하면서 그려요. 자유분방한 느낌을 위해 다리의 방향은 반대로 그렸어요.
뛸 때 생기는 치마 주름을 신경 써서 그리되. 선이 끊기지 않게 연결해 실크 재질이 살아나도록 표현해요.
무릎 부분은 앞으로 튀어나오면서 퍼지듯이 그려요.

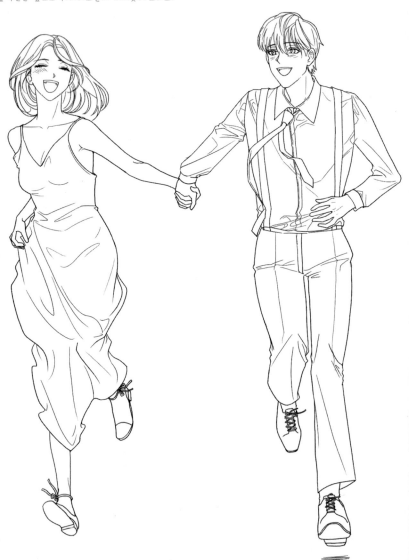

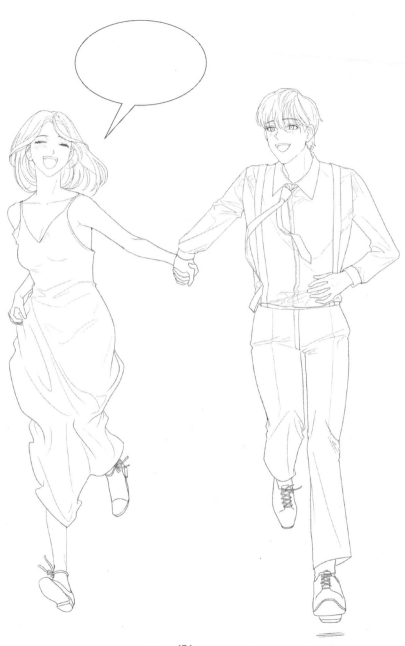

25 수줍게 춤추는

남녀의 손가락이 서로 교차되도록 그려요. 나머지 한 손은 자연스럽게 허리춤을 잡아요.
시선은 서로의 발밑을 보도록 해주세요. 작고 사소한 연출이 상황을 더욱 로맨틱하게 만들어요.

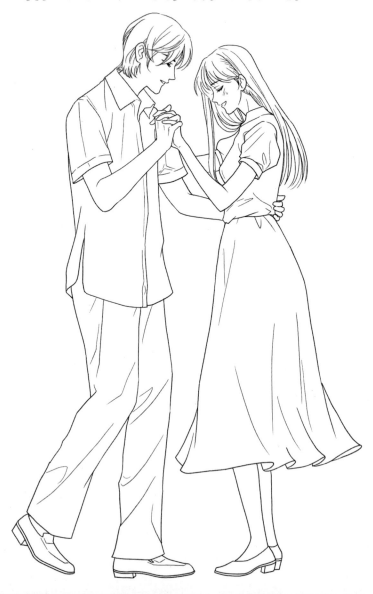

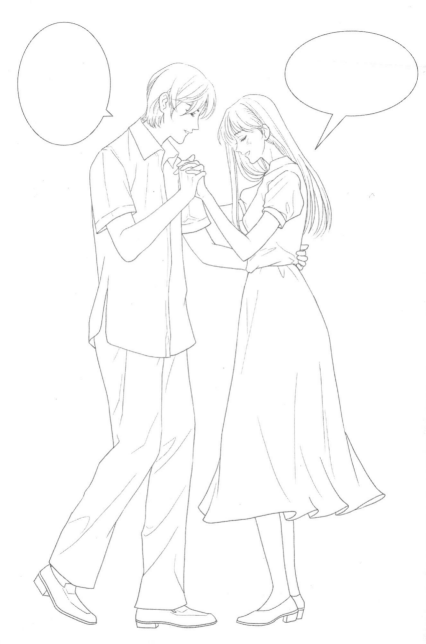

26 소파에서 영화 보는

두 주인공의 시선은 화면을 향하도록 하고 표정은 조금 경직되어 보이도록 표현했어요.
여자 주인공이 안겨있는 상황을 연출해, 보고 있는 영화의 장르를 짐작하도록 했어요.
소파에 쿠션을 넣어 그림을 더욱 풍성하게 해요.

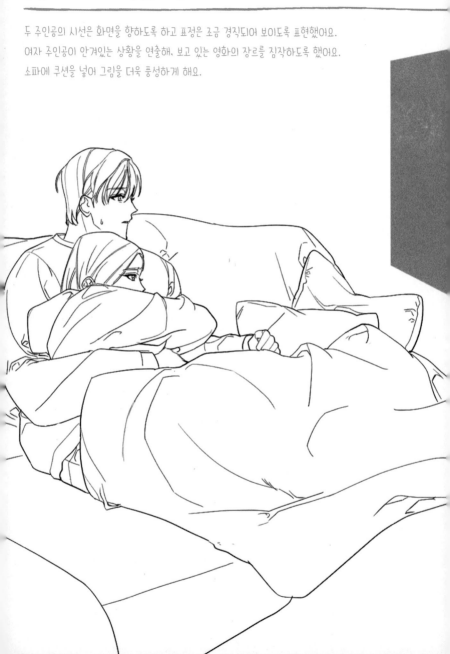

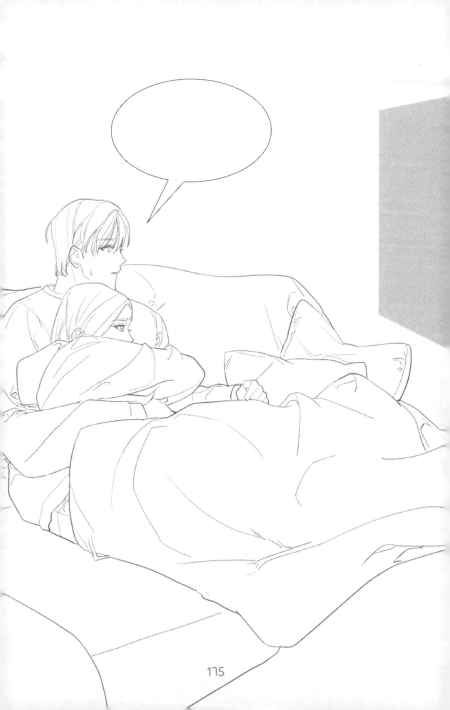

27 피크닉을 즐기는

간식, 돗자리, 바구니, 꽃 등의 소품을 넣어 피크닉 분위기를 연출했어요.
인물들을 서로 바라보게 하여 화기애애한 분위기로 만들어요.

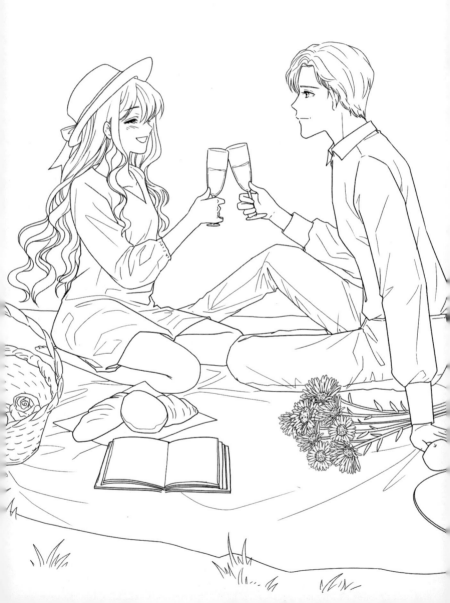

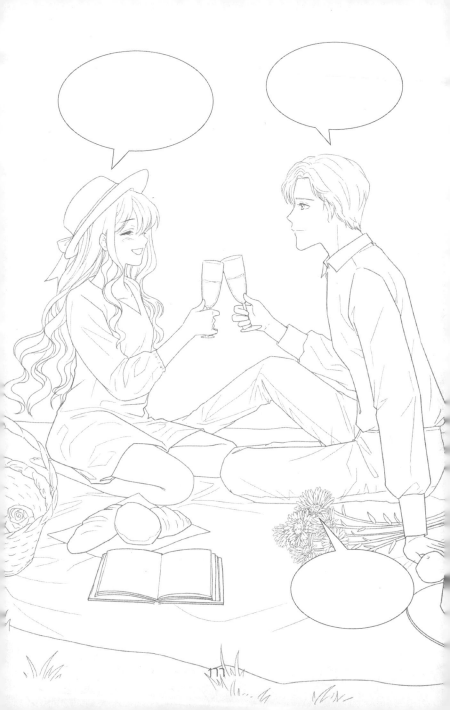

28 코스프레 축제를 즐기는

축제에 가기 전 커플의 모습입니다. 리본과 꽃 등의 화려한 머리 장식.
두 남녀의 평소와 다른 옷차림이 화면을 풍성하게 만들어요.

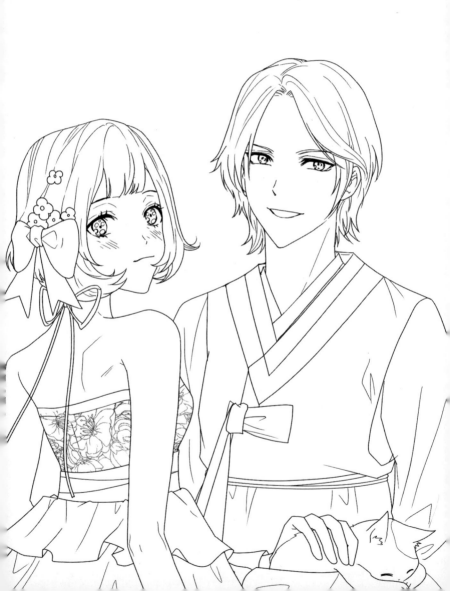

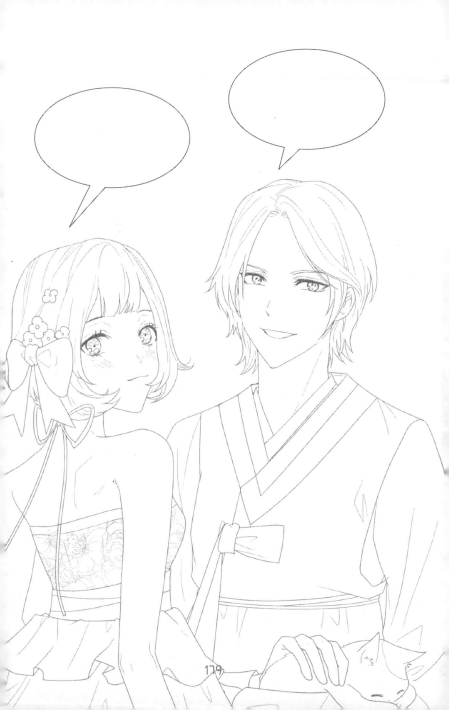

29 음식을 먹여주는

포크에 돌돌 말려 있는 스파게티를 연속적으로 그리지 않으면 좀 더 부드럽게 보여요.
남자의 시선을 음식 쪽으로 향하도록 하고, 팔꿈치는 허리춤 위쪽으로 오게 그려요.
남자의 손은 손바닥이 더 많이 보이도록 해주세요.

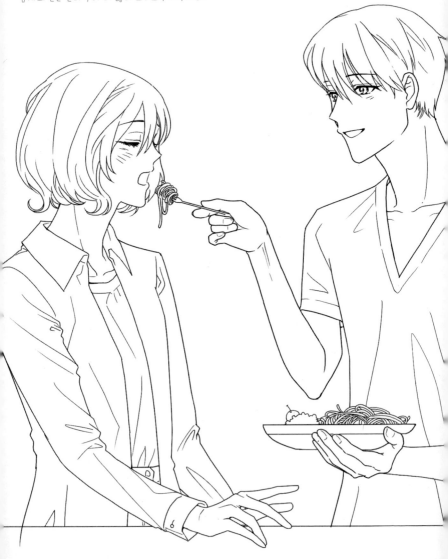

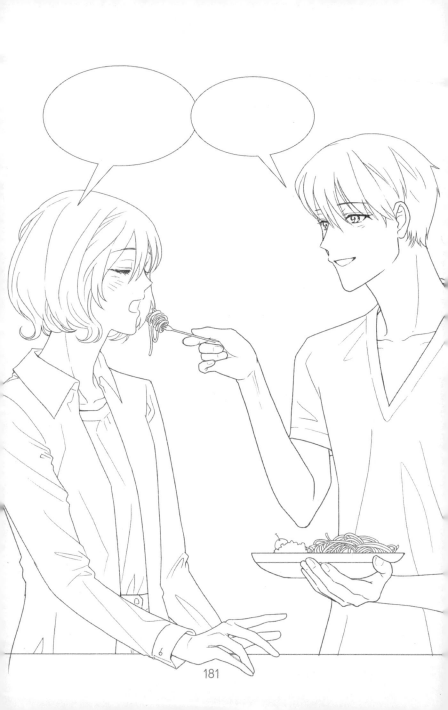

Note